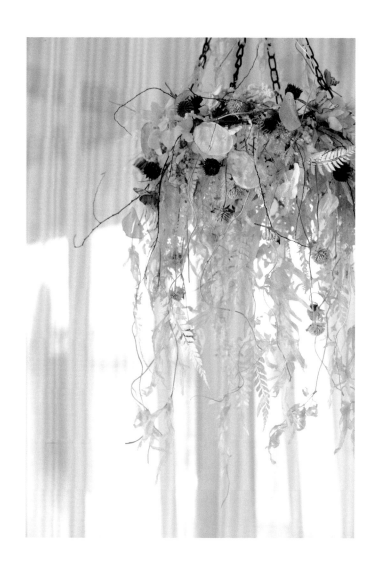

綠色穀倉・最多人想學的
24堂乾燥花設計課

超過30000名花草狂粉一起追蹤＆學習！

Kristen＿＿＿＿＿著

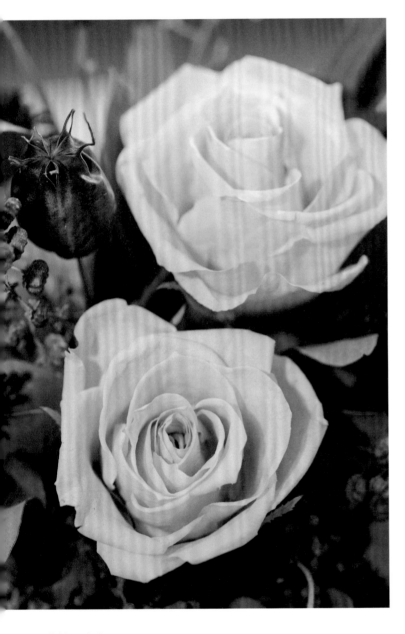

復古色系的不凋玫瑰，
沉靜典雅，
為乾燥花藝作品，
帶來更多的古典氣質。

花材：玫瑰
種類：不凋玫瑰

葉的姿態豐富多變，
留心觀察，
會有更多意外的收穫。

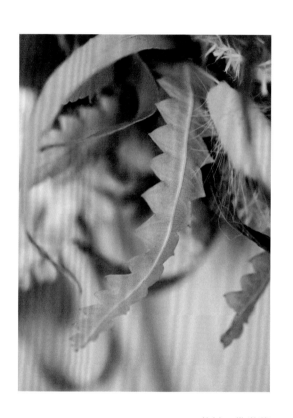

花材：佛塔葉
乾燥方式：自然風乾

自 序
Preface

　　記得數年前的春天，在日本花店見到好多讓人為之驚豔的乾燥花材，各式玫瑰、牡丹、鬱金香及可愛但不知名的小野花。回到台灣，也試了同樣的花材，卻沒有得到相同結果，一樣是天然風乾，乾燥效果卻不盡相同。

　　思索了一下，除了種植環境與品種不同之外，最大的因素還是氣候型態上的差異，那麼，就營造出和日本相當的環境吧！果真，那些大部分人誤以為無法乾燥的素材與植物，在低濕度的環境下，一個個凝結成美麗的姿態。然而，美容易感染，卻不見得容易運用。

　　「好美呀！但要怎麼用呢？」這是學生最常提出的問題。
而我因此於日常反覆思索著：
如何在看似直硬的線條裡，找出柔美曲線？
如何在捲曲過度的形態中，看到優美的舒展姿態？
如何在看似零亂繁雜裡，探得自然的律動美？

　　花點時間仔細觀察是相當重要的，也是我一直以來在課堂上引導學生的重點。從樣貌、特性與姿態細細品味，再以不同角度欣賞，進一步試著將其最美的那一面顯現出來。

　　在乾燥花藝設計這條路上，我每年都給自己一些功課，試著從多方面攝取知識與技巧，以滋養能量不斷地繼續前行。從花材運用、配色、型態與

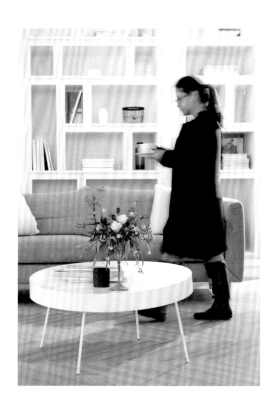

插作技巧上，試著多元的搭配與嘗試，不停歇地探詢更多的可能。期許的是，即便是設計商業性、流行性的作品，在搶眼的視覺效果下，也能同時有著細緻、內斂、耐看且富有氣質的底蘊。

這兩年因為開設系列課程的因素，能規劃安排單堂體驗課的機會少了許多，不斷陸續收到私訊，也一直收到各種課程的「許願單」，因時間的關係無法為大家一一實現，因此整理了詢問度最高、最多人好奇且有興趣的24個作品。從花禮、花束、盆花至居家裝飾，每一個作品都有詳細的步驟與製作重點，對於特別的花材，也會予以解說，讓大家能夠照著書中步驟，在家試著動手試試，與我一同投入乾燥花美麗而廣闊的世界中。

Kristen

Contents

這來自野地的花，
一身紫紅，優雅迷人。

花材：紅蓼
乾燥方式：機器乾燥

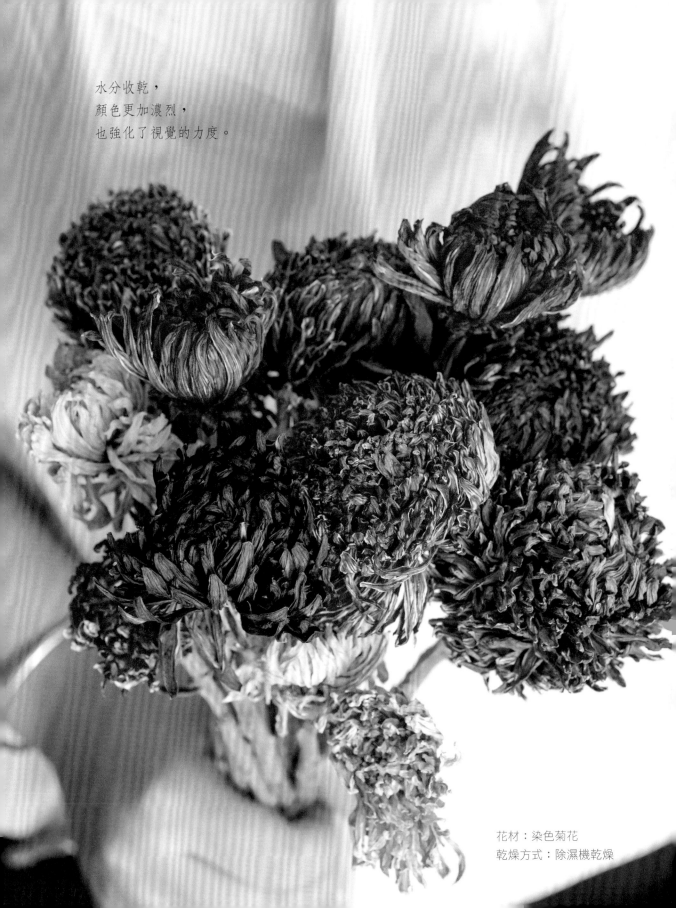

水分收乾，
顏色更加濃烈，
也強化了視覺的力度。

花材：染色菊花
乾燥方式：除濕機乾燥

清晰銳利的花緣，
呈現一種個性美，
獨特又迷人。

花材：海芋
乾燥方式：矽膠乾燥

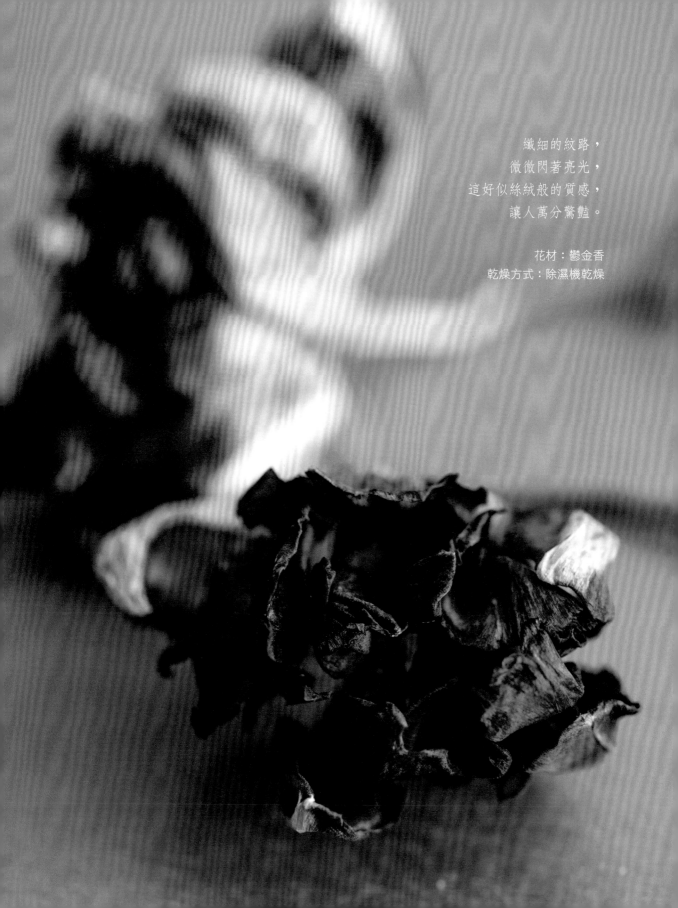

纖細的紋路，
微微閃著亮光，
這好似絲絨般的質感，
讓人萬分驚豔。

花材：鬱金香
乾燥方式：除濕機乾燥

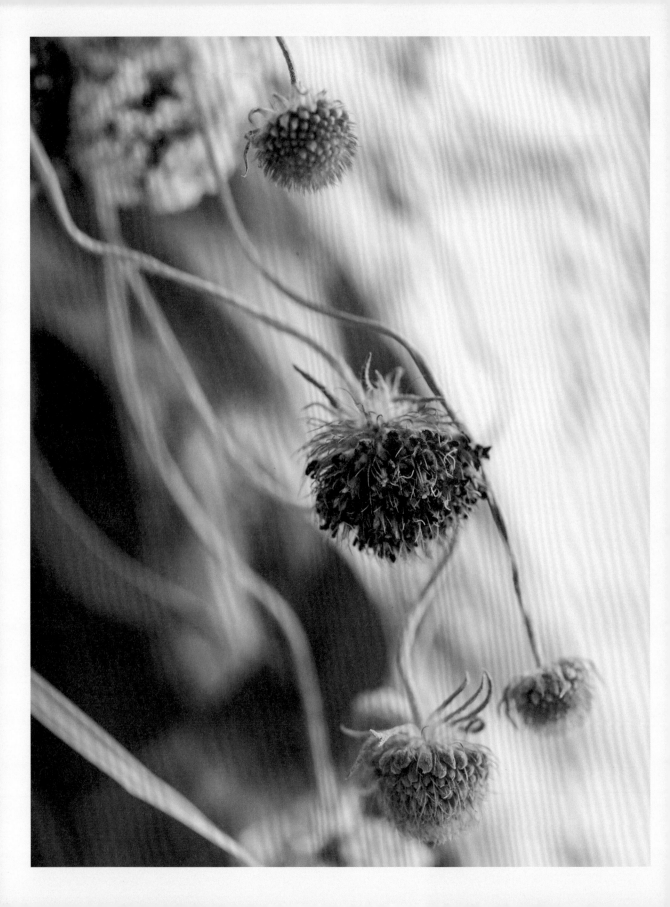

送給特別的他＆她
Holiday Flowers

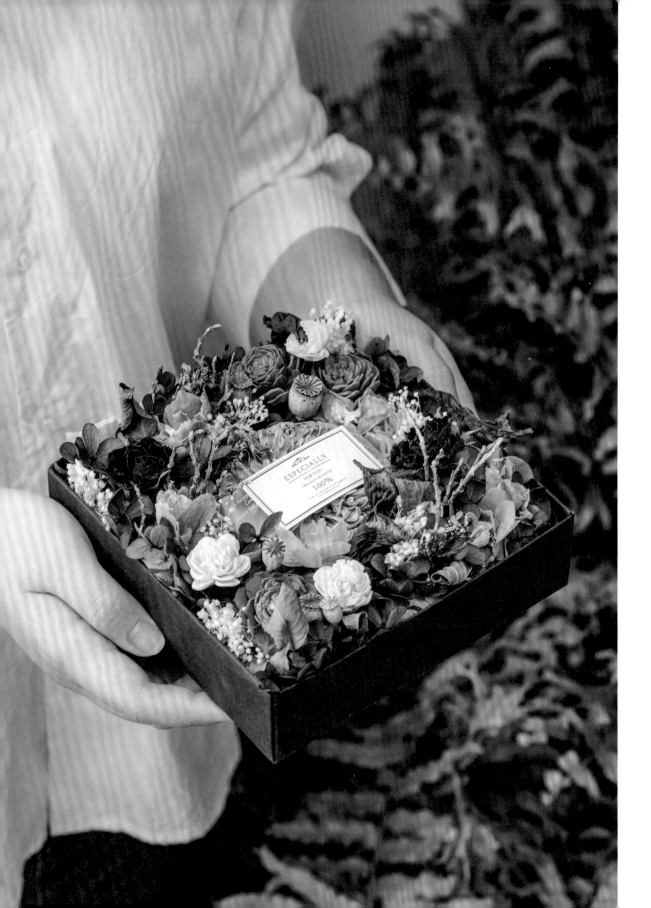

1

花草香氛蠟花禮

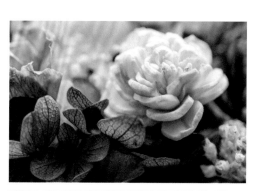

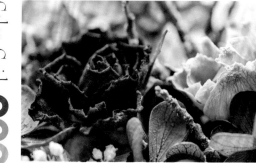

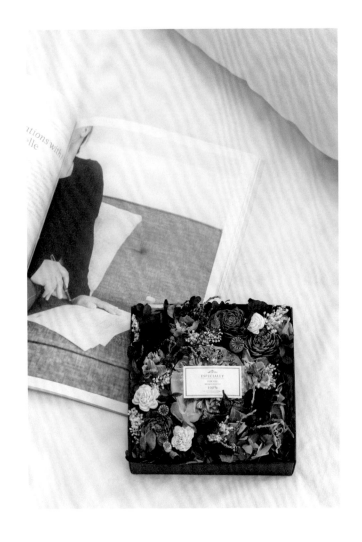

materials
花　　材

繡球（2種）適量
蓮草花 3朵
迷你蓮草花 3朵
迷你玫瑰 2朵
飛燕草 5朵
滿天星 適量
葛鬱金 3片
虞美人果實 5枝
苔枝 適量
黑色西卡紙 適量
花草香氛蠟 1個
方盒 1個

p o i n t
製作重點

1. 所有花材並非齊平，要有些微的高低層次，但要注意高度，以免上蓋無法完整闔上。

2. 繡球作用是填補空間與增加整體色彩，所以盡量壓低高度，僅少部分會突出於花面。

3. 每一小束繡球的用量，僅需取少量分枝即可，以呈現自然蓬鬆狀，若取過多分枝紮成束，視覺上會感覺過於擁擠。

4. 整體顏色的配置與比重要取得平衡，建議以「一次處理一種花材」為原則，並仔細地構思該花材與顏色的整體配置。

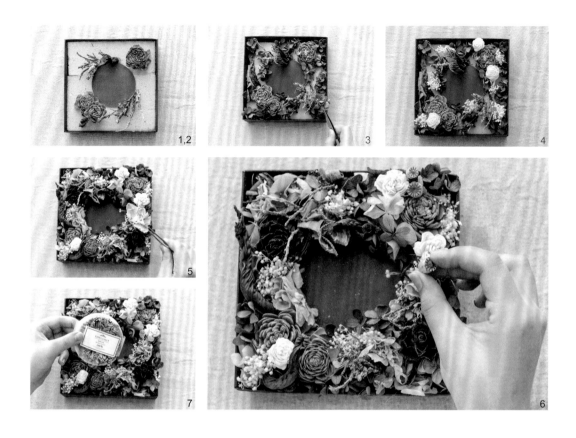

1. 方盒內塞入海綿，剪一直徑較商品（花草香氛蠟）大一些的黑卡圓紙，固定在方盒的正中央。

2. 同時間構思苔枝、葛鬱金與蓮草花的配置，並一一固定至海綿上。

3. 將繡球分枝剪下，以花藝膠帶束緊後，填補大部分空間，並預留其他花材位置。

4. 在需要白色的地方，加入迷你蓮草花、滿天星與淺色繡球。

5. 接著加入淺藍色的飛燕草與迷你紅玫瑰，增添更多的色彩，再繼續加入更多的繡球，將海綿完全遮蓋。

6. 加入少量的虞美人果實，為整體色系增加對比色彩。

7. 花草香氛蠟加上包裝，放入方盒內即完成。

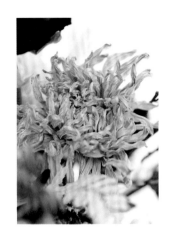

時尚盆花 2

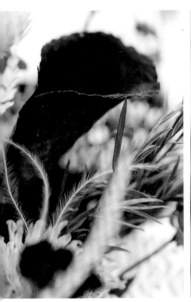
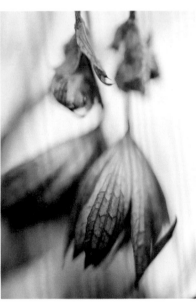

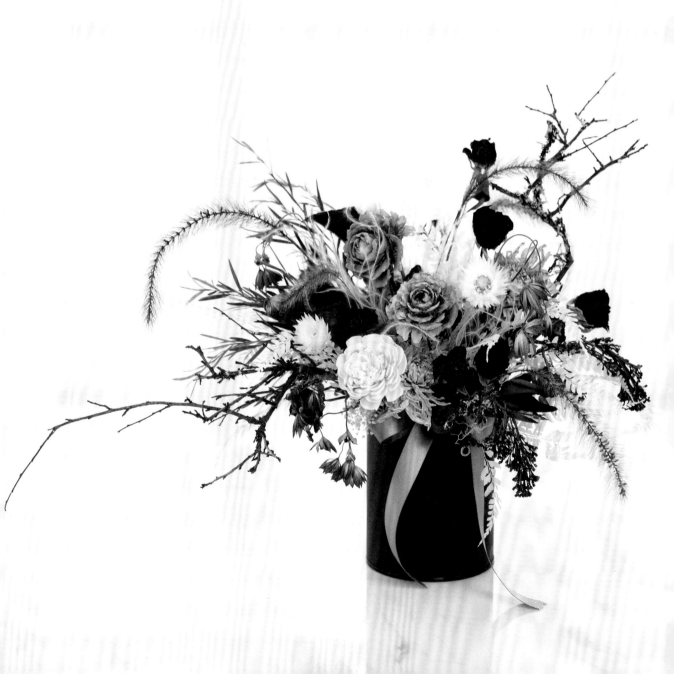

materials
花　　材

組合花
（花商稱為松玫瑰）2朵
蓮草花 2朵
海芋 2枝
菊花 3朵
長春花 3枝
旱雪蓮 1朵
玫瑰 7枝
迷你玫瑰 適量
四季迷 3枝

狗尾草 5枝
滿天星 適量
大星芹 3枝
火焰陽光 5枝
高山羊齒 2片
銀葉茶樹 適量
奇哥苔木 適量
墨西哥羽毛草 適量
馴鹿苔 適量
蝴蝶結飾

point
製作重點

1. 開始插作之前，先仔細欣賞奇哥苔木的線條與造型，再構思其最佳的配置，為整體作品線條的走向定調。

2. 插入花材時，除了線條的平衡之外，也要注意顏色的比重與平衡。

3. 此花禮雖然是以單面欣賞為主，但要避免花材由前至後逐次增高，而是前後都要有高低錯落，整體的層次才會活潑、不呆板。

4. 要讓乾燥後的四季迷呈現美麗的曲線，可先瓶插乾燥，讓其自然彎垂約一、二日後，再進行倒掛。若持續以瓶插乾燥，可能會變形得較為扭曲。

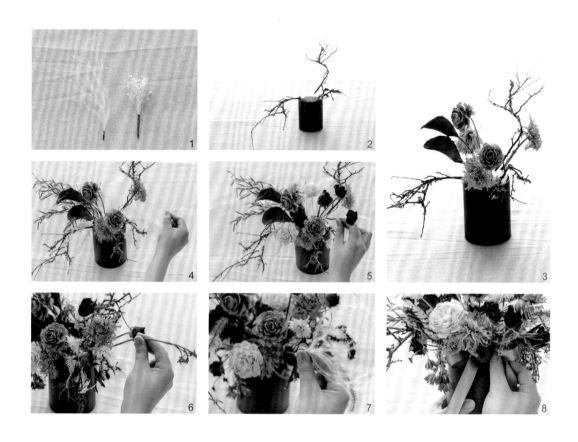

1. 將墨西哥羽毛草與滿天星，取適量以花藝膠帶纏繞束緊，各製作約三至五小束備用。

2. 圓桶花盒內塞入海綿，海綿要高出花盒約2公分，並將四角切除。先構思好苔枝的配置，並以熱融膠牢牢固定住。

3. 先確定焦點花松玫瑰的位置，再構思海芋與菊花的配置。海芋若長度或硬度不夠，可事先以鐵絲加長或加強花莖（作法參考P.142）。

4. 局部一側加入長枝的銀葉茶樹，再將高山羊齒以有疏有密的方式固定在海綿上，製作出優美的延伸線條。

5. 繼續加入白色蓮草花與紅玫瑰、迷你玫瑰，利用顏色與疏密的分布達到視覺平衡。

6. 以滿天星或火焰陽光壓低處理，以遮蓋部分海綿。接著加入長春花、旱雪蓮，為整體添加更多的白色，再以大星芹與四季迷，作出更多自然的曲線。

7. 續補適量的高山羊齒，添加狗尾草與墨西哥羽毛草，讓作品有更多活潑的線條。

8. 海綿露出處補上馴鹿苔，最後將緞帶裝飾固定在盒口即完成。

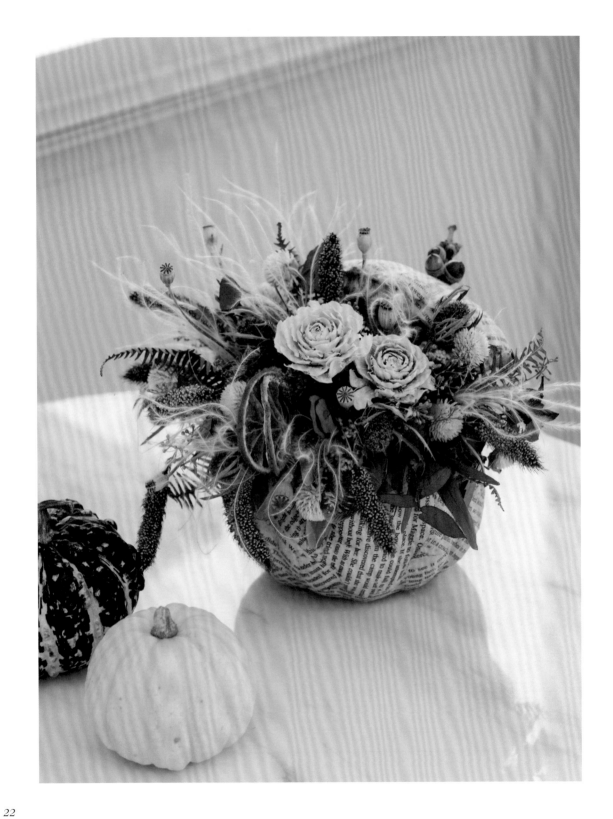

南瓜花禮

製作重點

1. 加工好的南瓜保利龍，要待膠水全乾再塞入海綿，以免沾黏海綿的粉屑。

2. 所有花材都要沾取熱融膠固定，尤其是越容易插入的花材，

 也越容易因碰觸而鬆脫。

3. 芒萁的葉子正反兩側都可以使用，除了觀察其線條走向之外，

 有時也需要淺白的葉背，為整體增加色彩的對比。

materials
花　　材

組合花	維多梅 適量	尤加利葉（2種） 適量
（花商稱松玫瑰）2朵	千日紅 適量	橙片 2片
小薊花 7枝	小米 9枝	橡實 1串
虞美人果實 9枝	墨西哥羽毛草 適量	南瓜保利龍 1個
石斑木 適量	芒萁 適量	

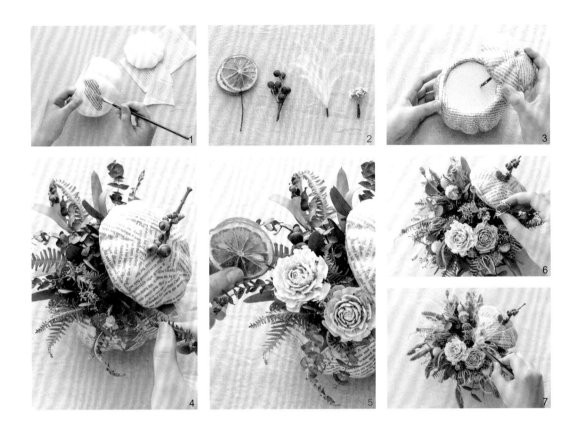

1. 將小説書頁撕成不規則的小張，再以蝶古巴特膠將小説書頁貼滿整個南瓜保利龍，待乾備用。

2. 將維多梅、石斑木與墨西哥羽毛草，以花藝膠帶綑綁束緊，再將兩片橙片以鐵絲加工好備用（作法參考P.141）。

3. 南瓜內塞入海綿，高度約花器內九分滿。蓋子中央固定一枝樹枝後，斜插入海綿固定。

4. 將尤加利葉與芒萁填滿整個花器，但葉材與葉材間仍需保留足夠空隙，以便安插後續的花材，另將蓋子黏上橡實串作裝飾。

5. 加入兩朵松玫瑰作為視覺焦點，再插入石斑木與橙片。

6. 接著繼續加入維多梅、千日紅、虞美人果實與小薊花，一邊插入花材，一邊作出高低層次，視需要添補尤加利葉或芒萁。

7. 最後加入小米與墨西哥羽毛草作裝飾即完成。

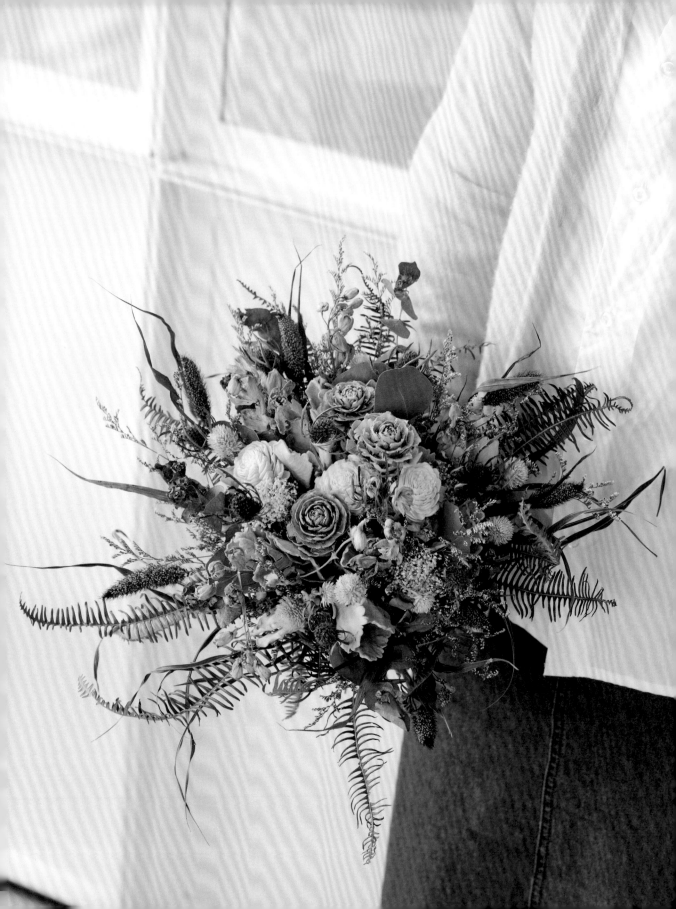

4

清新淡藍花束
Color Guide ○○○○○

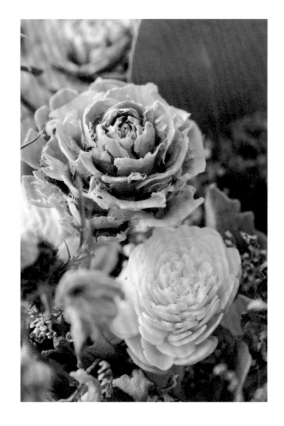

materials
花　材

組合花
（花商稱為松玫瑰）3朵
蓮草花　3朵
小薊花　8至10枝
飛燕草　5枝
千日紅　適量
卡斯比亞　適量
滿天星　適量
銀葉菊　1把
小米　10枝
尤加利葉（2種）　適量
芒萁　適量
椰葉　1枝
拉菲草　適量

point
製作重點

1. 卡斯比亞作為花材與花材間的緩衝，用量要控制得宜，高度也不宜過高，以免顯得太過雜亂。

2. 一邊添加花材，一邊作出自然的高低層次，但要注意視覺的平衡，避免某一側有過高的線條而失衡。

3. 花材或葉材在花面直徑外部⅓處，花向要朝外擺放，讓其呈現自然的向外拋物線，以增加視覺的動感，若外圍葉材過高，又朝內延伸，整束花束會讓人有不開展的感覺。

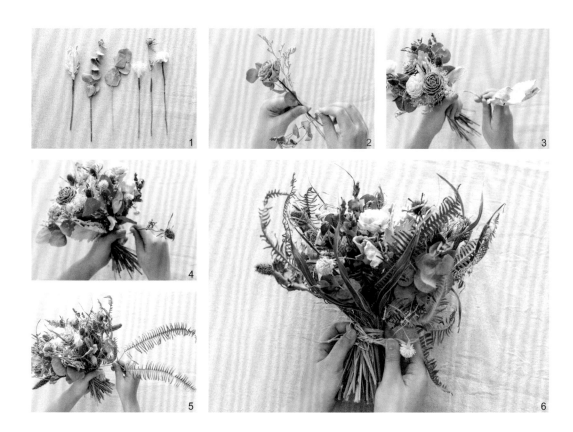

1. 將所有花材一枝一枝地整理好，去除多餘的葉材，並視長度需求接上自然莖（作法參考P.142）備用。

2. 取尤加利葉、卡斯比亞，與一枝松玫瑰，以螺旋腳的方式抓成束，製作花束的中心。

3. 續加入松玫瑰與蓮草花，同時視需要添加尤加利葉、卡斯比亞、銀葉菊或滿天星，製作圓形花束的中央部分。

4. 一邊轉動花束，一邊均勻地逐一添加其他花材，並在各花材間添補適量的葉材作為緩衝，同時作出高低差層次。

5. 在花束的外圍補上一圈的卡斯比亞與尤加利葉，再以椰葉與芒萁作最後修飾，讓花束的整體外型呈現自然開散狀。

6. 手握處以鐵絲紮綁固定後，再加上拉菲草裝飾即完成。

5

向日葵小花束

Color Guide ●○○○○
◎

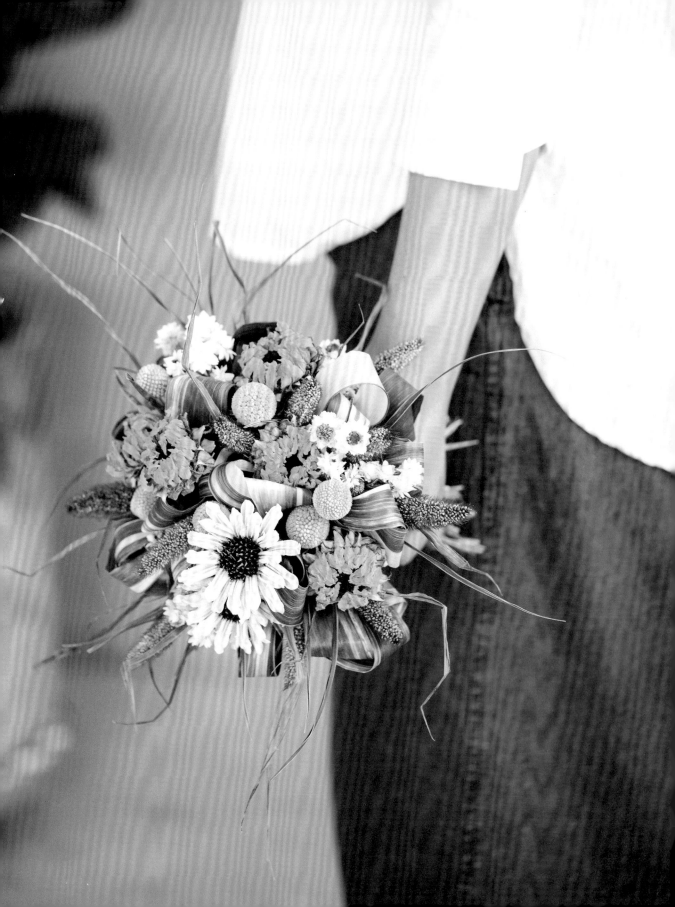

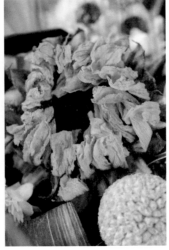

製作重點

1. 斑葉蘭需趁新鮮時加工塑形，以免葉片開始失去水分後，再彎摺容易產生褶痕。

2. 小米的長葉線條柔美，除非顏色暗沉或葉有破損，應儘量予以保留，可增加作品
 線條的活潑與豐富性。

3. 向日葵花莖的含水量高，會增加乾燥的時間，建議乾燥前將不需要的長度剪除，
 並打開除濕機加速其乾燥，可讓乾燥後的向日葵呈現較佳的花色。

materials
花　　材

向日葵 5朵	金杖球 7枝	斑葉蘭 10片
組合花 2朵	銀苞菊 適量	椰葉 適量
（花商稱之為芝麻花）	小米 12枝	拉菲草 適量

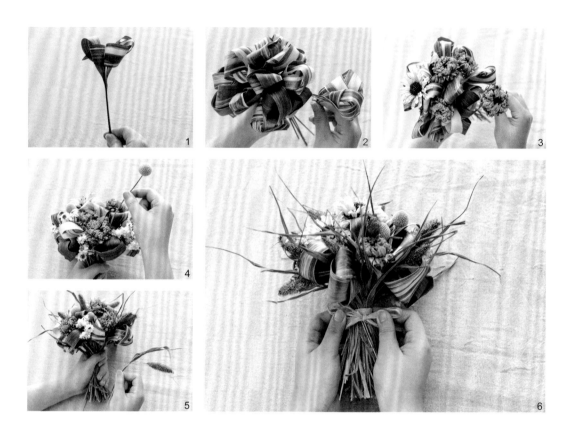

1. 將斑葉蘭由中央撕開，左右各打一個結固定（作法參考P.144），完成十枝備用。

2. 將加工好的斑葉蘭抓成一束，要呈現完整的圓形。

3. 先決定好兩朵白色芝麻花的位置，再插入向日葵，務必注意一下顏色的分布與平衡。

4. 接著插入金杖球與銀苞菊。銀苞菊以「一小束」為一單位，塞入花束中，但勿到
 處打散，以免顯得雜亂。

5. 在花束的中央處加入少許的小米，花束的外側添加較多的小米，並讓小米朝外延伸。

6. 在花束周圍加上椰葉，以補足更多的線條，再以鐵絲束緊，綁上拉菲草或緞帶作裝
 飾即完成。

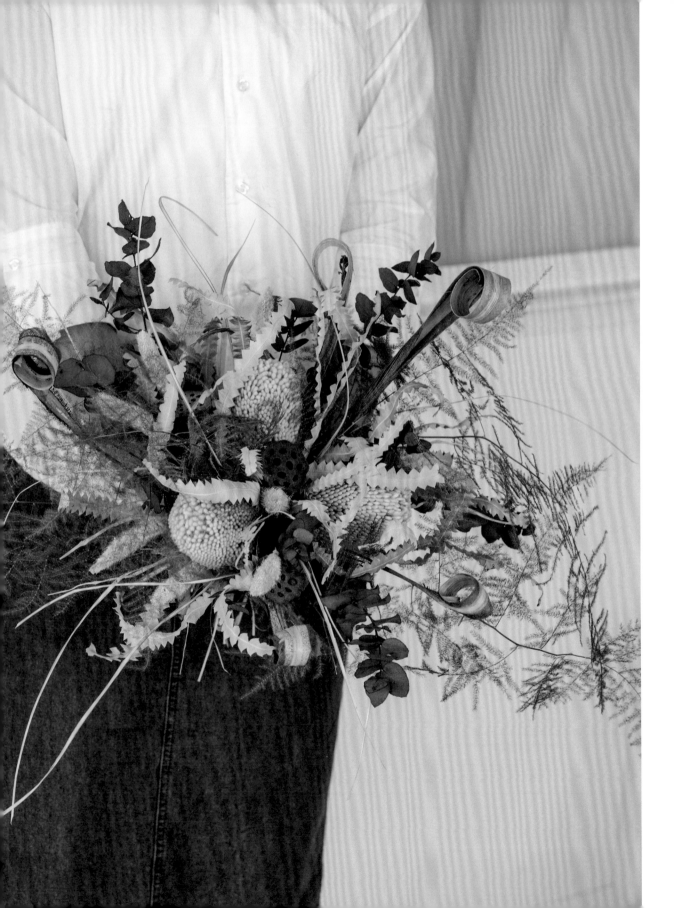

6

佛塔花束

Color Guide ○○○○○



製作重點

1. 此花束枝數不多，再加上花莖的粗細差異頗大且重量不平均，添加花材時
 得多留心整體的平衡。

2. 每枝花莖皆要朝同一方向擺放，以呈現自然的螺旋花腳；添加花材時的角
 度傾斜大些，可完美地呈現自然蓬鬆的開展效果。

3. 文竹乾燥後容易因碰撞而掉落，建議使用新鮮文竹，操作上會方便許多。

materials
花　材

佛塔 3枝	棕櫚皮 5枝	尤加利葉 適量	文竹 1束
蓮蓬 3枝	小米 7至9枝	金邊草 1小束	拉菲草 適量

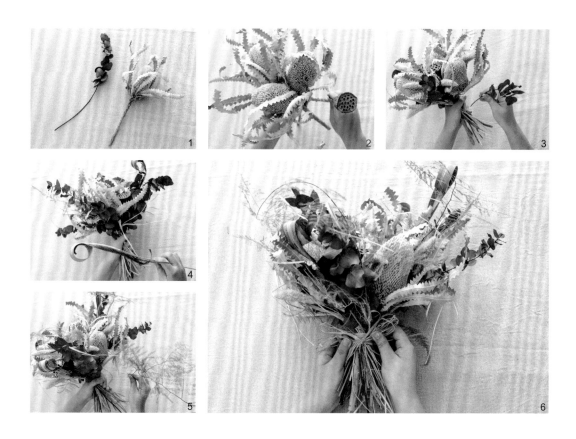

1. 尤加利葉一枝一枝地整理好，並將預計手握處以下的葉材全部去除。佛塔花莖的
 餘葉也一併整理乾淨，備用。

2. 將三枝佛塔以螺旋腳的方式抓成束後，加入蓮蓬，製作視覺焦點。

3. 依想要的感覺加入適量的小米、尤加利葉與金邊草。

4. 加入五枝棕櫚皮，高度與角度可大膽地呈現，但要注意整體視覺的平衡。

5. 續補尤加利葉與金邊草後，再加入適量的文竹作為修飾。

6. 手握處以鐵絲或麻線紮綁固定後，再加上拉菲草裝飾即完成。

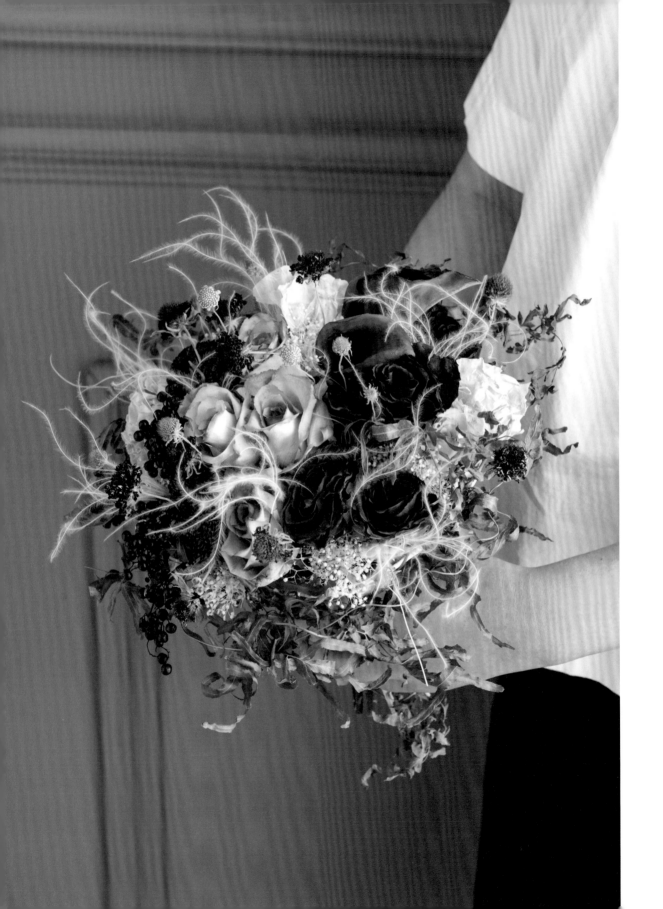

7

架構式玫瑰花束

Color Guide

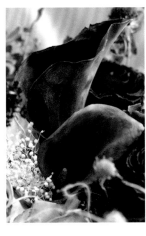
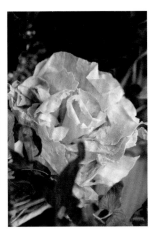

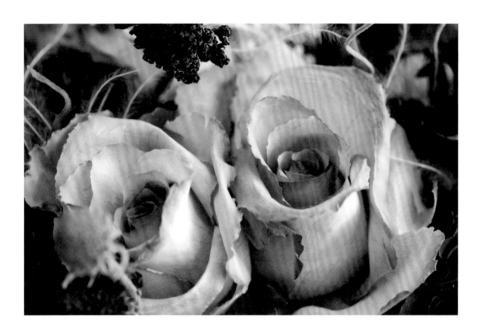

point
製作重點

1. 此花束除了海金沙之外，沒有使用其他葉材作為緩衝，使用架構可讓花與花之間不受擠壓，呈現較佳的空間感。

2. 此作品中的玫瑰與乒乓菊是以乾燥砂來乾燥，取出後要待其稍微回潮，再進行除砂與加工的動作，以免傷到花材。

3. 此花束以自然莖呈現，大部分花材都是短莖花材，所以要使用乾燥的花莖加工，以增加長度。其中海芋與胡椒果，因為需要製作出自然的弧形，所以需先接一段鐵絲之後再接自然莖。

materials
花　　材

玫瑰（2種）共10朵	胡椒果 適量	自然莖 適量
海芋 2枝	滿天星 適量	網型架構 1個
乒乓菊 7枝	墨西哥羽毛草 適量	
松蟲草 1至2把	海金沙 適量	

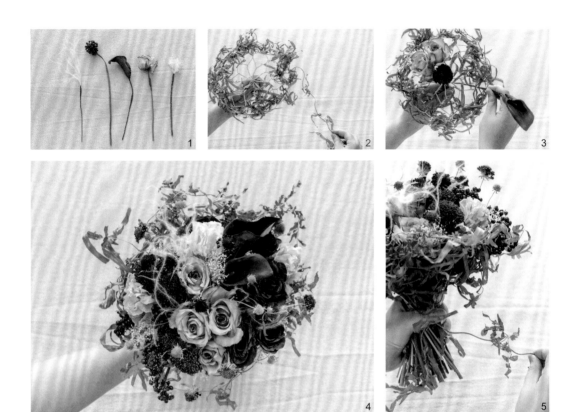

1. 將玫瑰、滿天星與墨西哥羽毛草，加上自然莖延長長度，海芋與胡椒果則需要先加一段鐵絲再加自然莖（作法參考P.142）。

2. 製作網型架構一個（作法參考P.145），取適量海金沙，纏繞在網型架構的最外圈。

3. 先構思好花材與顏色的配置，再從中央處的花材開始，依循螺旋腳的方式加入。

4. 完成大致的圓形後，在一側加入胡椒果，讓其呈現自然的垂墜感，接著加入松蟲草與墨西哥羽毛草，讓整體添加更多的質感與動感。

5. 最後以鐵絲綑綁束緊後，花莖纏繞適量的海金沙作裝飾即完成。

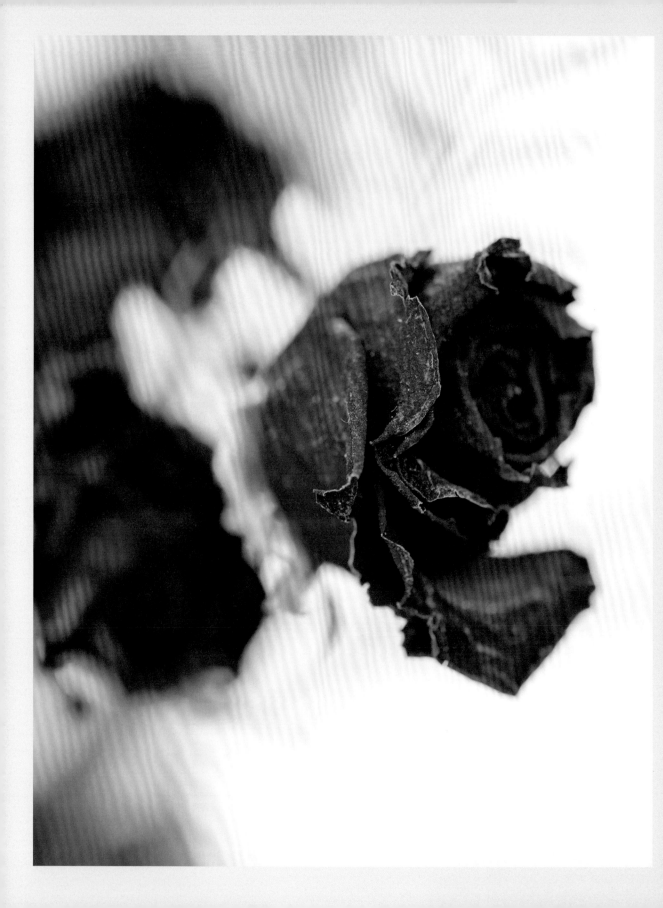

邀請自然到我家

Potted Flowers

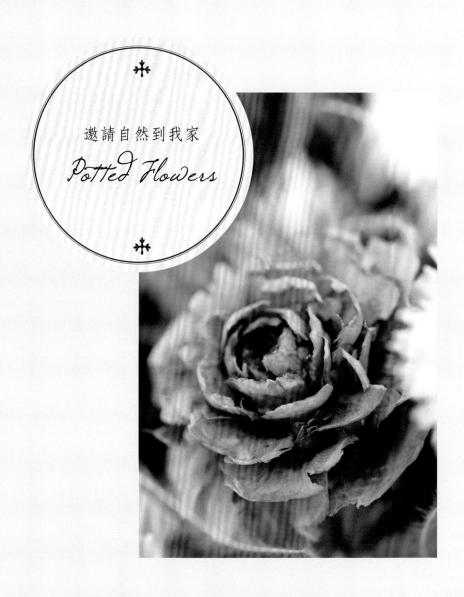

8

低腳淺盤設計

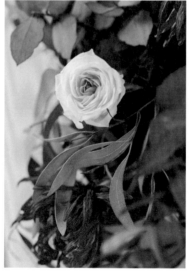

Color Guide

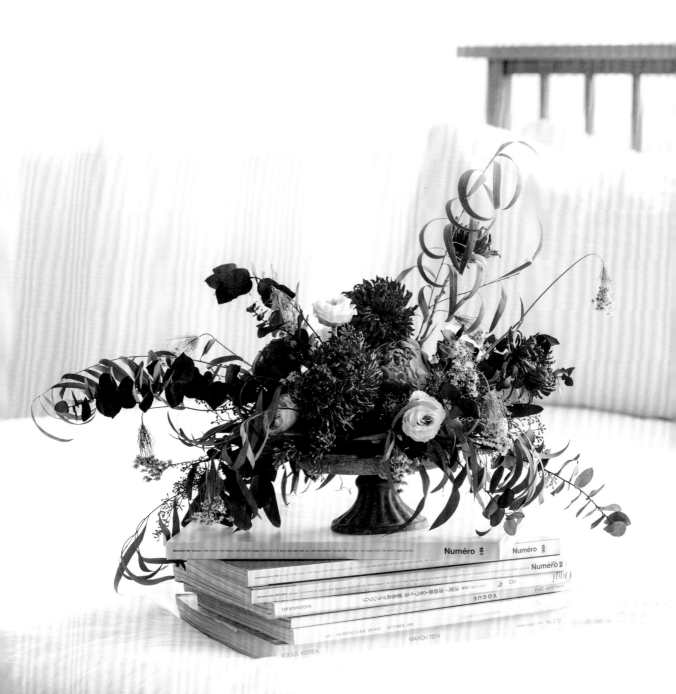

point
製作重點

1. 此作品「以同一個焦點插入」的概念來插作，但線條的走向非整齊的放射狀，而是局部刻意作出較長的線條延伸。

2. 此作品運用了三款尤加利葉，每一款尤加利葉依其不同的特性，而有不同的表現方向。柳葉形的尤加利葉葉形優美，適合做輕柔線條的表現，但其分量稍嫌不足，以長枝尤加利來補足視覺分量，再以帶花苞的尤加利葉，以短枝呈現增加中央密度。

3. 花向不一定全要插向正面，有些花可以側仰或自然下俯，甚至垂在花器盆邊，以呈現自然的植物樣貌。

4. 菊花的乾燥時間相當長，需要一至二個月才能乾燥完全，建議加開除濕機加速其乾燥。

5. 此作品裡的菊花採用染色菊花，乾燥後的顏色才會鮮明，若使用未染色的菊花，大多乾燥後的顏色會有較大的變化，也較不討喜。

materials
花　材

牡丹菊 2朵	牡丹花苞 2枝	尤加利葉（3種） 適量
菊花 3朵	庭園玫瑰 5朵	松蘿 適量
牡丹 1朵	蕾絲花 1束	

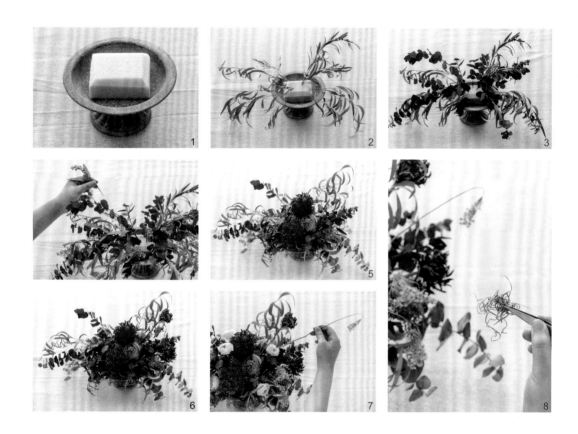

1. 花器正中間以熱融膠固定一塊海綿，海綿高度約3.5公分，並以切刀修掉海綿的四角。

2. 以「同一個焦點插入」的概念，插入柳葉形的尤加利葉，作為作品裡最長的線條。

3. 續插入長枝尤加利葉，長度較柳葉形尤加利葉短些，補足視覺分量。

4. 再將帶花苞的尤加利葉，以短枝的型態插入海綿，增加中央的密度。

5. 將一朵牡丹、兩朵牡丹菊，插在主視覺區，並刻意壓低處理。

6. 插入菊花與牡丹花苞，同時讓側面與後面添加紅色與淺粉色。

7. 續加入淺色的庭園玫瑰，讓作品整體顏色更明亮乾淨，接著插入長長短短的蕾絲花，並讓其自然彎垂。

8. 依需要添補尤加利葉，最後塞入松蘿將海綿完全遮蓋即完成。

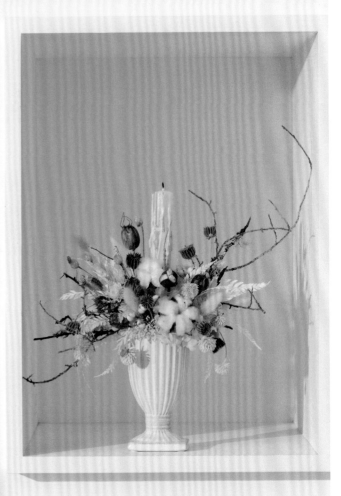

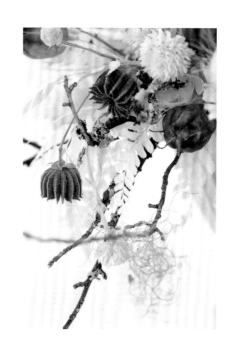

9

燭台桌花
Color Guide ●●●◐◯◎

 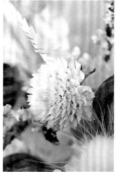

棉花　2至3朵
黑種草　5枝
烏桕　適量
兔尾草　9枝
滿天星　適量
白千日紅　適量
心材　適量
磨盤草　適量
高山羊齒　適量
奇哥苔木　適量
繡球　適量
日本芒草　適量
蠟燭　1根

p o i n t
製作重點

1. 開始插作前，先仔細欣賞奇哥苔木的線條與造型，再構思其最佳的配置，為整體
 作品線條的走向定調。

2. 此作品中，黑色的部分僅為奇哥苔木與磨盤草，在分布配置的比重要特別注意平衡。

3. 黑種草的顏色與形狀在此作品裡，占視覺比例不小，使用的數量不要過多，也要
 特別注意分布及視覺的平衡。

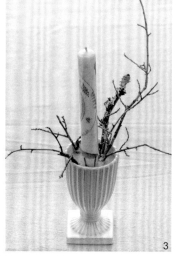

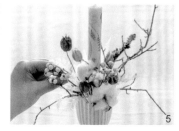

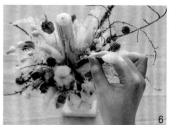

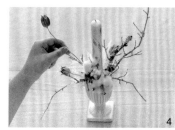

1. 將蠟燭加上四根鐵絲，使用膠帶固定好。繡球、滿天星與芒草，以花藝膠帶纏繞束緊。

2. 花器內塞入海綿，高度約花器內九分滿，將蠟燭插入正中央固定好。

3. 先構思好苔枝的配置，再以熱融膠牢牢固定住。

4. 先確定焦點花棉花的位置，再加入黑種草，同時以高山羊齒補足部分的視覺線條。

5. 接著加入烏桕與滿天星，滿天星壓低處理，以遮蓋部分的海綿。

6. 續加入千日紅與心材，需要深色的地方加入磨盤草，再插入兔尾草為作品添加些許活潑的線條。

7. 瓶口的局部周圍使用繡球修飾，最後以芒草將海綿完全遮蓋即完成。

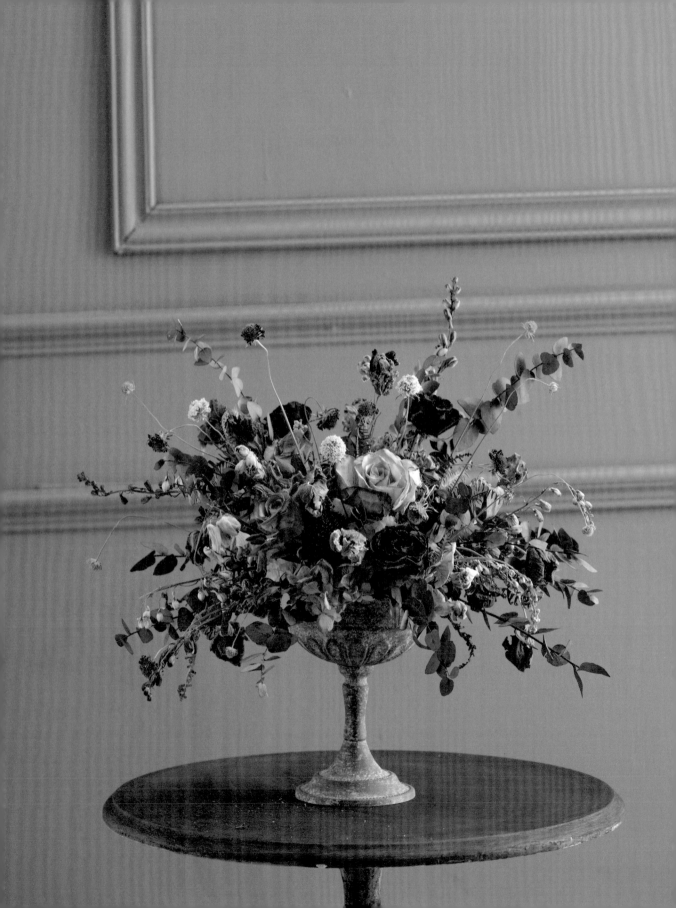

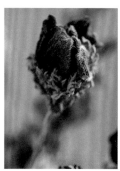

10

冠軍杯盆花

Color Guide

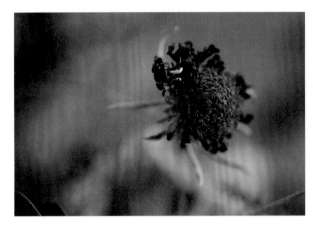 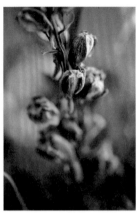

point
製作重點

1. 此作品中的玫瑰與乒乓菊是以乾燥砂來進行乾燥，但有些花朵因插作會露出部分
 花莖，建議找深一點的密封盒，並留長一點的花莖再進行埋砂的動作（作法參考
 P.133）。

2. 飛燕草與白頭翁雖可自然風乾，但若想要乾燥後呈現較佳的花色，建議開除濕機
 以加速乾燥，乾燥時間越短，保色的程度越高，乾燥效果也就越好。

materials
花　　材

繡球（2種） 適量	玫瑰（2種） 各3朵	白頭翁 1至2束
淺藍飛燕草 適量	乒乓菊 3朵	尤加利葉 適量
深藍飛燕草 適量	松蟲草 2束	芒萁 適量

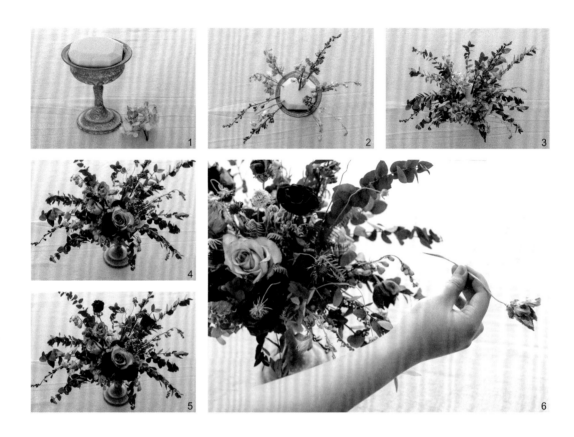

1. 花器內塞入海綿，海綿高度約高出花器2公分，並以切刀將海綿修成八角（作法參考 P.139）。繡球以花藝膠帶綑綁束緊，備用。

2. 以「同一個焦點插入」的概念進行插作，先固定長枝飛燕草，再加入短枝飛燕 草，注意深淺顏色的配置。

3. 插入尤加利葉，補足更多的長線條，再將繡球分成有大有小的三小束，低低地固定 在海綿上。

4. 將乒乓菊壓低插入，可讓兩朵稍微堆疊在一起，再將主花玫瑰配置上去。

5. 續加入三朵紅玫瑰，因顏色與乒乓菊接近，插入時要構思一下整體分布與平衡。

6. 依序加入白頭翁與松蟲草，使其線條可自然地彎垂或上揚，再視需要添補適量的 芒萁。最後，使用白繡球將海綿完全遮蓋即完成。

11

燭台花飾

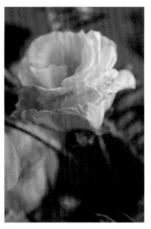

Color Guide

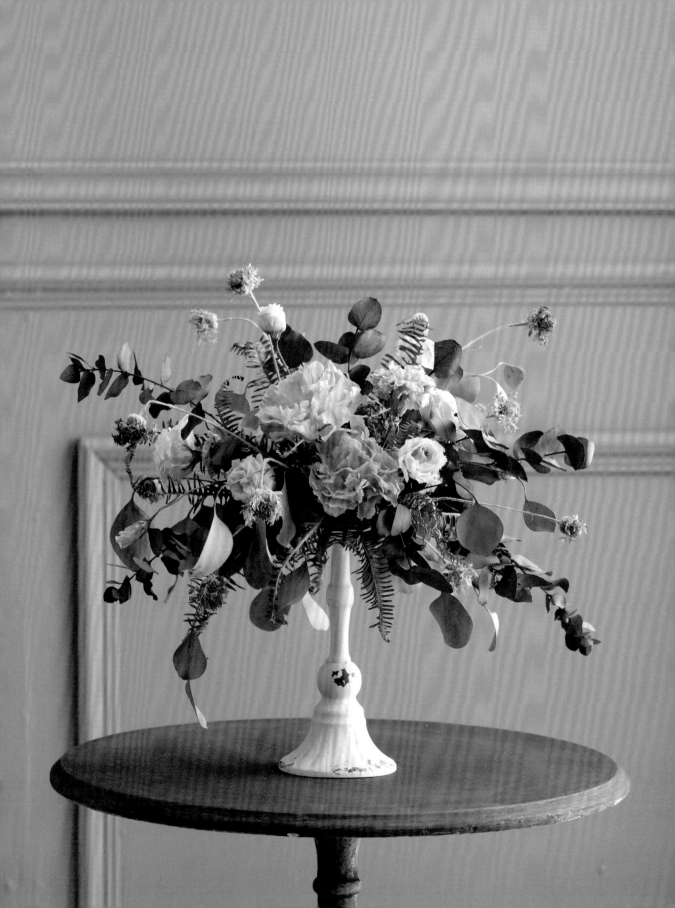

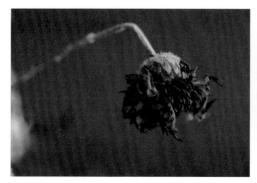

製作重點

1. 以「同一個焦點插入」的概念來插作，但非整齊的放射狀線條，可以較自由地進行插作，但要注意整體的平衡。

2. 雞冠花的尺寸若過大，可以將部分剝除讓尺寸縮小，因其在此作品裡視覺比重較重，所以壓低處理，同時有穩住中心的作用。

3. 桔梗與康乃馨是採乾燥砂乾燥法，如果是天然風乾，乾燥後花朵會萎縮，顏色也會變得暗沉，無法有照片中的效果。作品中的黃桔梗其實是白桔梗乾燥後的顏色，淡淡的鵝黃色，十分美麗耐看。

materials
花　材

粉桔梗 2朵	雞冠花 3朵	芒萁 適量
白桔梗 7朵	矢車菊 1至2束	青苔 適量
康乃馨 3至5朵	尤加利葉（2種） 適量	

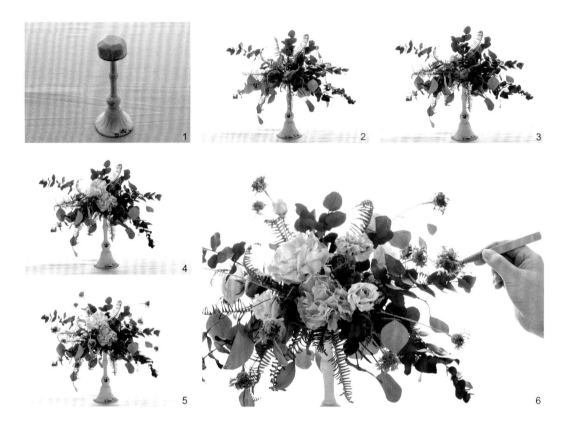

1. 在燭台上固定一小塊海綿，並切成接近圓形的形狀。

2. 先插入枝狀的尤加利葉，將其拉長以表現長枝條的形態，再插入圓葉尤加利葉，填補更多的空間，並讓其自然彎垂，接著補上線條優美的芒萁。這三款葉材以短中長，作出高低層次，展現不同的線條美。

3. 將雞冠花低低地固定在海綿上，讓其有前有後、有高有低。

4. 將兩朵主花粉桔梗，緊靠在一起，以一高一低的方法，固定在視覺焦點區。

5. 插入矢車菊，讓其線條自然地飛揚或彎垂，展現其律動美。

6. 接著依序插入康乃馨與白桔梗，海綿露出處，以青苔填補即完成。

長形花器設計

12

Color Guide ⚪⚪⚪⚪⚪⚪⚪⚪⚪

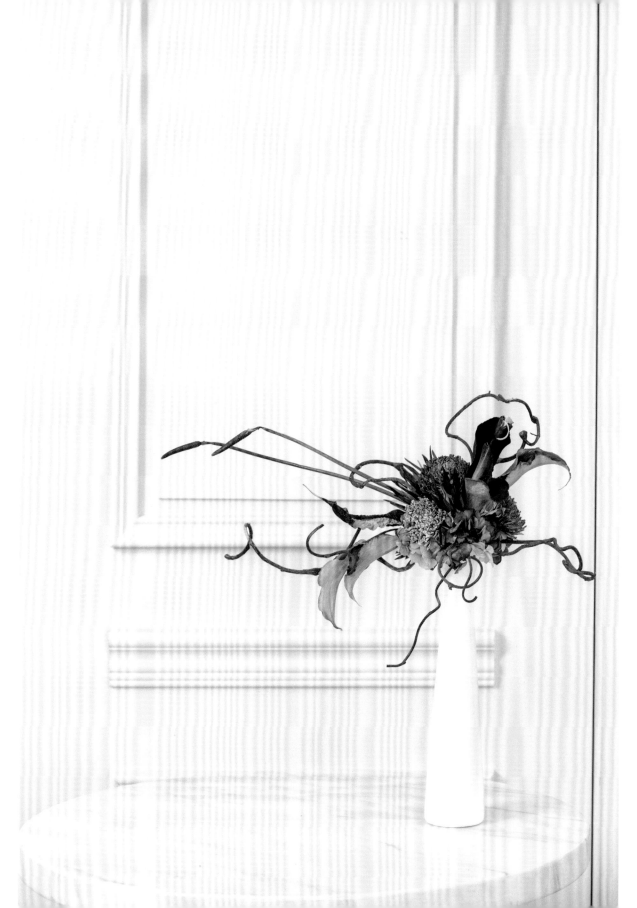

point
製作重點

1. 採用新鮮藤枝直接塑形固定，若使用乾燥藤枝，彎摺時會斷裂無法成功塑形。

2. 火鶴的苞片乾燥後，會萎縮且顏色暗沉，因此僅保留其柱狀的肉穗花序。建議新鮮時就把火鶴的苞片直接剪除，再進行風乾，若乾燥後再剪除則容易折斷。

3. 海芋以乾燥砂乾燥，取出時相當易碎，得非常小心取出，待其稍微回潮後，再進行除砂與加工的動作。

materials
花　材

海芋 5朵	竹芋 1至2片	樹藤 適量
牡丹菊 3朵	火焰陽光 5朵	
繡球（2種） 適量	火鶴 2枝	

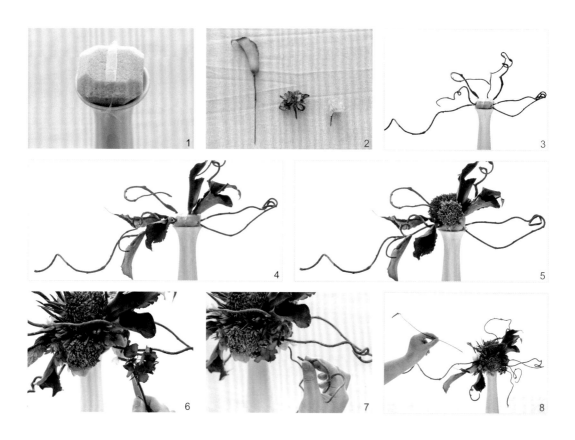

1. 花器內塞入海綿，海綿高度約高出花器2公分，並使用切刀將海綿修成八角（作法參考P.139），再以膠帶加強固定。

2. 將繡球以花藝膠帶纏繞束緊，海芋使用鐵絲加長花莖（作法參考P.142）備用。

3. 先仔細觀察藤枝的形態，再截取適合的區段彎摺塑形後，插入海綿固定。

4. 觀察海芋與竹芋的線條姿態後，以對角線但非對稱的方式插入海綿中。

5. 在視覺焦點區插入兩朵牡丹菊，後側方再插入另一朵牡丹菊。

6. 續加入適量的火焰陽光，再以繡球將海綿完全遮蓋，但要避免補得太過扎實，以免顯得擁擠。

7. 視需要補上樹藤，為作品增添更豐富的線條。

8. 最後將兩枝火鶴插入即完成。

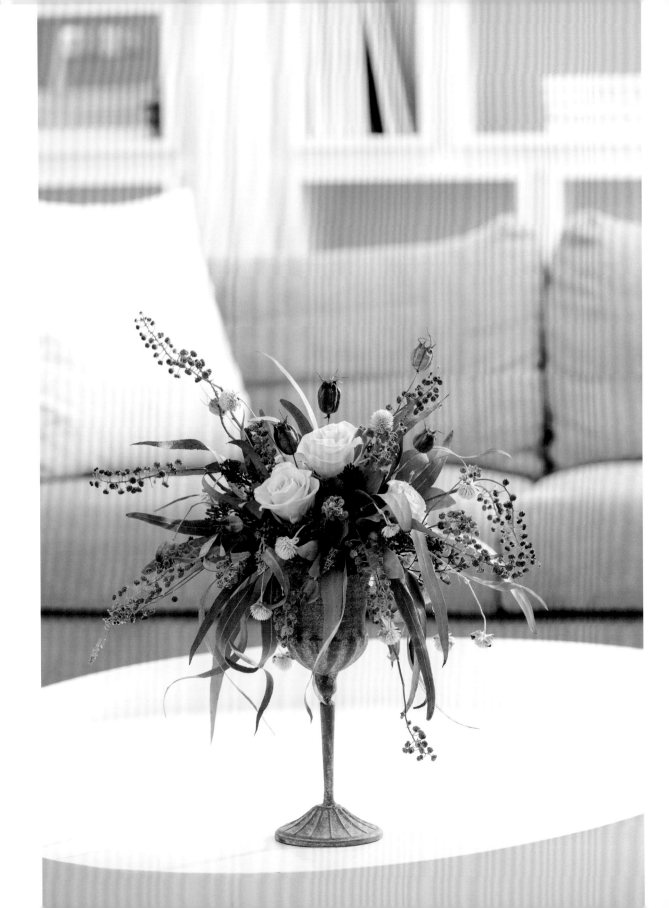

高腳燭杯設計

Color Guide

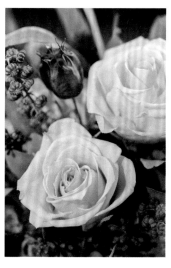 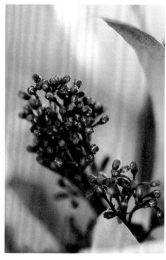

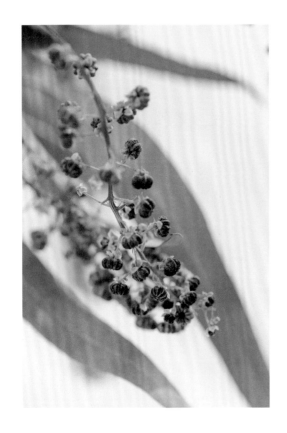

materials
花　材

玫瑰　5朵
黑種草　7至9枝
四季迷　1把
千日紅　適量
商陸　適量
繡球　適量
檸檬桉　適量
尤加利葉　適量
馴鹿苔　適量

point
製作重點

1. 商陸有著極佳的姿態與線條美，在此作品裡為主要視覺線條的表現，但若果穗太多太密集，會感覺尾端太過厚重，此時可以視需要將部分果穗剪除，以取得輕盈的視覺效果。

2. 此作品中的四季迷是為整體增加暗色的部分，建議壓低處理，可穩住中心，同時有遮海綿的作用。因其顏色較深，視覺比重較重，在此作品裡若拉長，會讓作品整體顯得較為沉重、不夠輕巧，同時其細碎的樣貌與商陸交疊在一塊，會讓作品顯得過於雜亂。

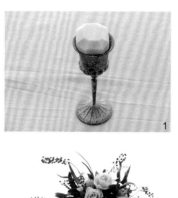
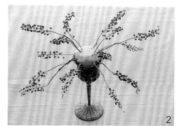
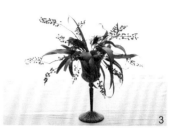
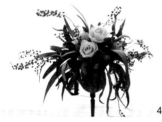
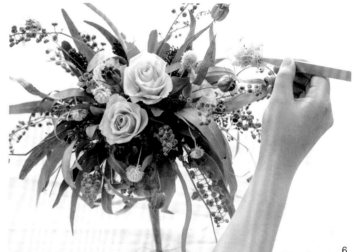
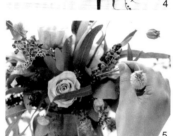

1. 花器內塞入海綿，海綿高度約高出花器2公分，並以切刀修出海綿八角（作法參考 P.139）。

2. 以同一個焦點插入的概念，將商陸插入海綿中。商陸的線條表現可以稍微誇張一點，但要注意整體的平衡。

3. 接著使用檸檬桉打底，並為作品增加更多的優美線條。

4. 決定主花玫瑰的位置，以玫瑰的疏密配置來營造視覺焦點。

5. 續加入黑種草、四季迷與千日紅，再以短枝的尤加利葉填補花與花之間的空隙。

6. 在花器口與中央局部補上繡球，最後檢視一下海綿，必要時以馴鹿苔填補。

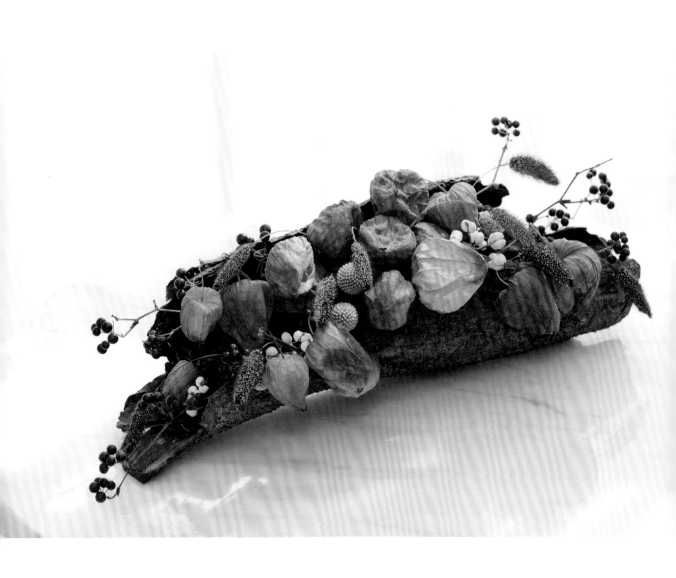

14

無花器桌花設計

Color Guide ○○○○○○

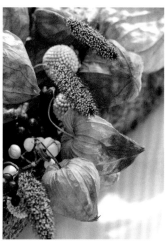

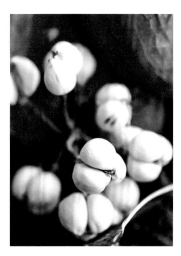

製作重點

1. 此作品並無作為主視覺的焦點花，而是以宮燈的疏密與烏桕、金杖球的顏色分布，來營造視覺焦點。

2. 宮燈與山歸來的線條走向，要與樹皮花器融為一體，插作時要符合花器的走向來做延伸與設計，而非突兀地突然延伸出方向不順的線條。

materials
花　材

樹皮 適量	山歸來 1把
宮燈 1把	青苔 適量
金杖球 7枝	烏桕 適量
小米 10枝	

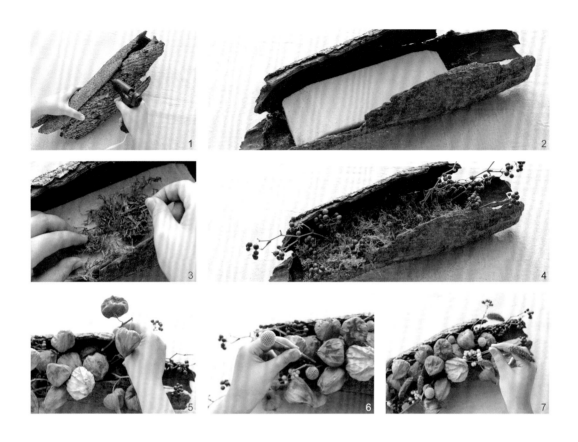

1. 取二至三片樹皮，依其自然的圓弧造型進行拼貼，以呈現可承裝使用的花器。樹皮與樹皮間務必使用熱融膠牢牢固定住，以防鬆脫。

2. 切一片厚約2.5公分，長度與寬度符合樹皮花器的海綿固定在中間，海綿的兩側切斜，好讓海綿與樹皮的落差可以漸次縮小。

3. 海綿上平均鋪上一層薄薄的青苔，將鐵絲彎成U形，插入海綿固定。

4. 先仔細欣賞山歸來的線條與方向，再截取適當的長度，斜插入海綿中。

5. 將宮燈截取有長有短的枝段，先插入長枝，再加入短枝，以有疏有密、稍微堆疊的方式，將宮燈固定上去。

6. 續加入烏桕與金杖球，因白色與黃色都很搶眼，以半隱半顯的方式，插在宮燈間。

7. 最後加入小米，為作品加入跳動的線條，完成！

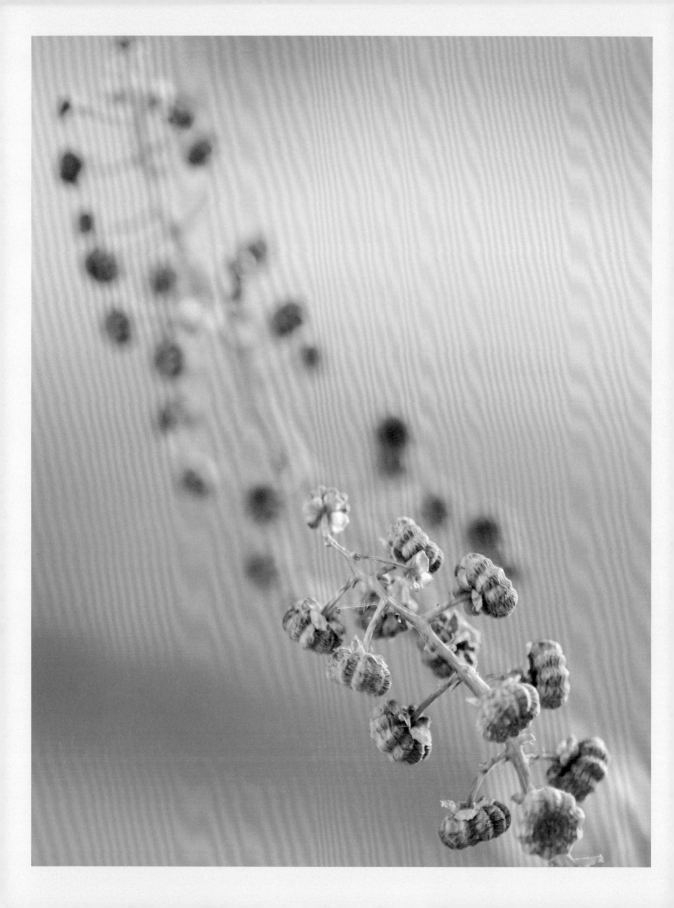

掛起來吧！
讓牆面多一種可能
Special Design

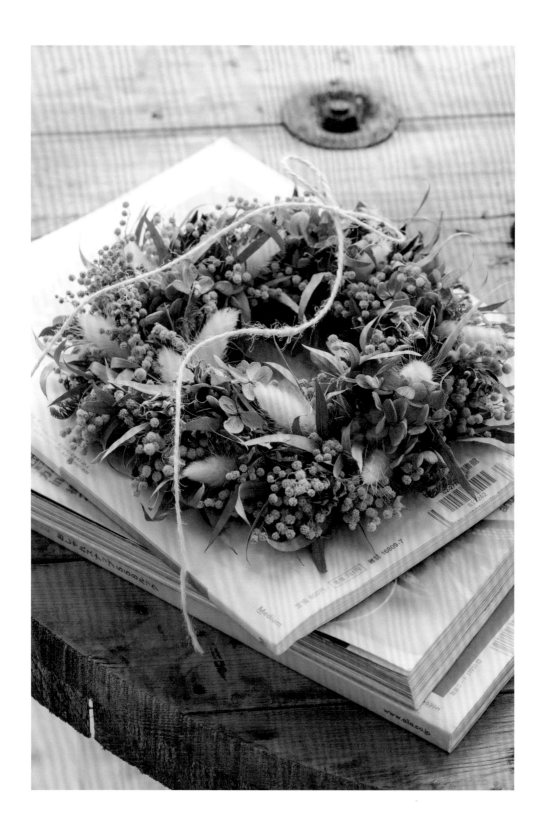

15

金合歡花圈

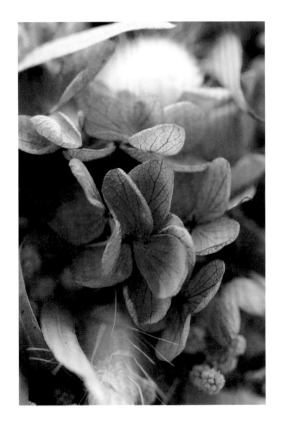

金合歡　1把

鐵線蓮　1把

兔尾草　適量

繡球　適量

尤加利葉　適量

藤圈　1個

1. 建議選擇硬度夠且緊實的藤圈，比較容易製作。

2. 花材要以順時針的方向呈現，以代表生生不息的意涵。

3. 因外徑與內徑尺寸的不同，所以在製作小束時，外側的小束長度與分量都要多一些。反之，內側的小束則少些。

4. 每一小束的花莖不要過長，以免影響下一小束的固定。

5. 紮綁時請留意各個花材的配置，避免相同的花材落在同一側。

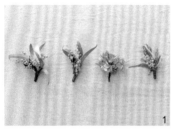
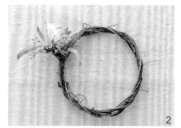
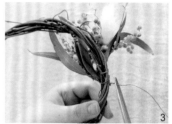
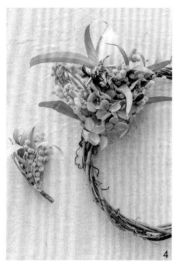

1. 將繡球的分枝剪下，以花藝膠帶束緊固定。以金合歡為主，搭配適量的尤加利葉
 與其他花材，紮成尺寸有大有小的小花束備用。

2. 取較大的小束，朝外斜放在藤圈上，以#30或#28鐵絲纏繞固定。

3. 將鐵絲繞至藤圈背面交叉旋緊，鐵絲與藤圈間必須沒有任何空隙才行，將多餘的
 鐵絲剪掉，並將凸出的鐵絲壓平。

4. 以方向朝外的小束尺寸較大，方向朝內的小束尺寸較小為原則，以「一外一內」
 的方式，將小束依序固定至整個藤圈上。

5. 結尾時，將第一小束微微翻開，最後一小束插入縫隙中固定。最後以麻線或鐵絲作掛
 環（作法參考P.139）即完成。

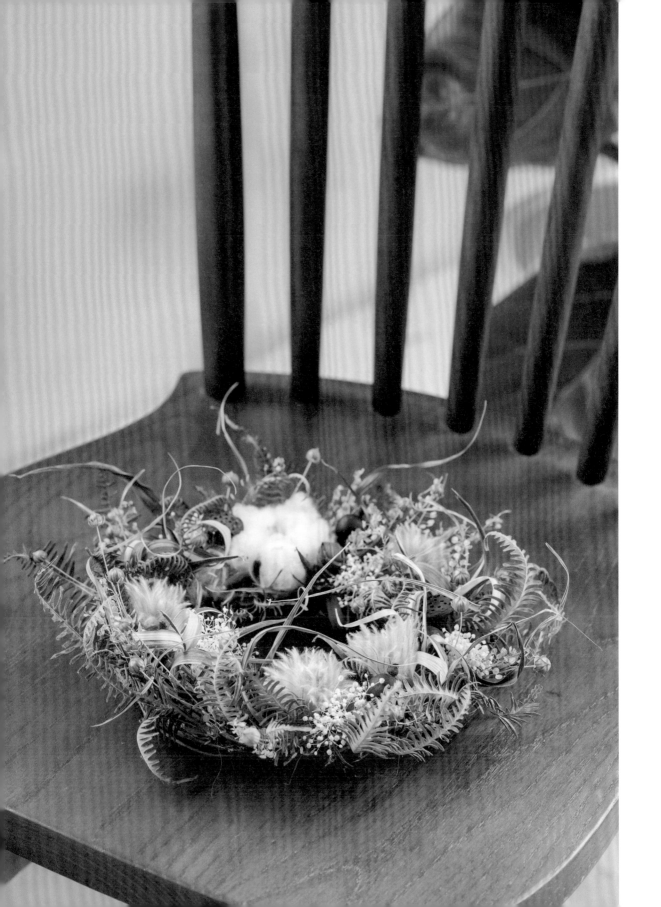

16

綠意小花圈

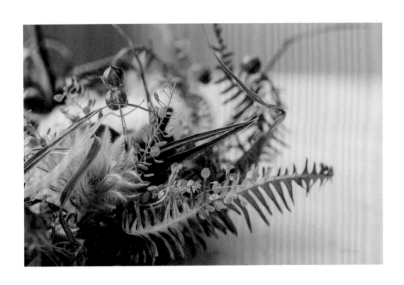

製作重點

1. 藤圈不需刻意纏得太過緊實，留一點細縫，可讓花材更容易固定。

2. 葉材或線條較長的花材，統一以順時針方向固定。

3. 以毛筆花為例，同一種花材，不要固定在同一個平面高度上，微微地有高有低，
 可增加整體的活潑性。

4. 尺寸較大或視覺比例較搶眼的花材，如棉花，要避免固定在藤圈的外側，花向可
 以微微朝內，視覺上比較有安定感。

materials
花　　材

芒萁 約30至40片　　棉花 1朵　　　　滿天星 適量
斑葉蘭 5片　　　　　毛筆花 5朵　　　亞麻子 適量
椰葉 15至20片　　　 迷你蓮蓬 3顆　　藤圈 1個
珍珠草 1小束　　　　黑莓果 7顆

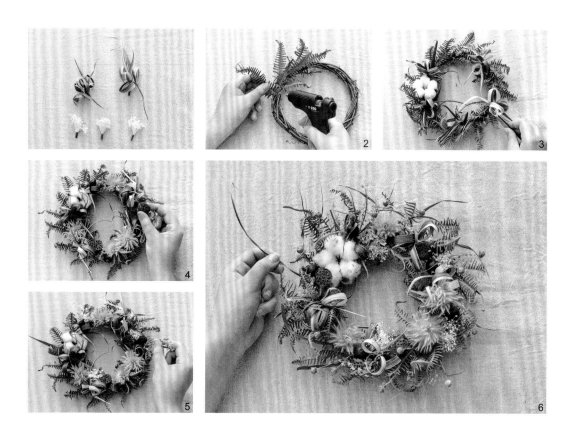

1. 斑葉蘭撕成長條，在中間處捲圈以訂書機固定，約五至六個以花藝膠帶固定在一起，製作約五至六小束（作法參考P.144）。另將滿天星也紮五至六小束備用。

2. 以順時針方向，將芒萁朝外、中及內側，傾斜插入的方式固定至藤圈上。芒萁與芒萁間，不要黏得太過緊密，要留有適當空隙，以便後續添加花材。

3. 將棉花固定在藤圈上，再將斑葉蘭小束配置在合適位置，以增加整體綠色的層次與線條活潑性。

4. 接著加入毛筆花、蓮蓬與黑莓果，配置的同時要注意整體的視覺平衡。

5. 在需要增加白色的地方加入滿天星，局部再以珍珠草裝飾。

6. 最後加上亞麻子與椰葉作最後修飾，再綁上鐵絲或麻線作掛環（作法參考P.139）即完成。

17

古典花圈

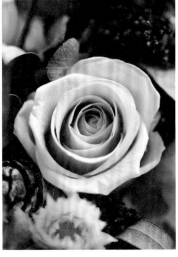

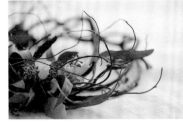

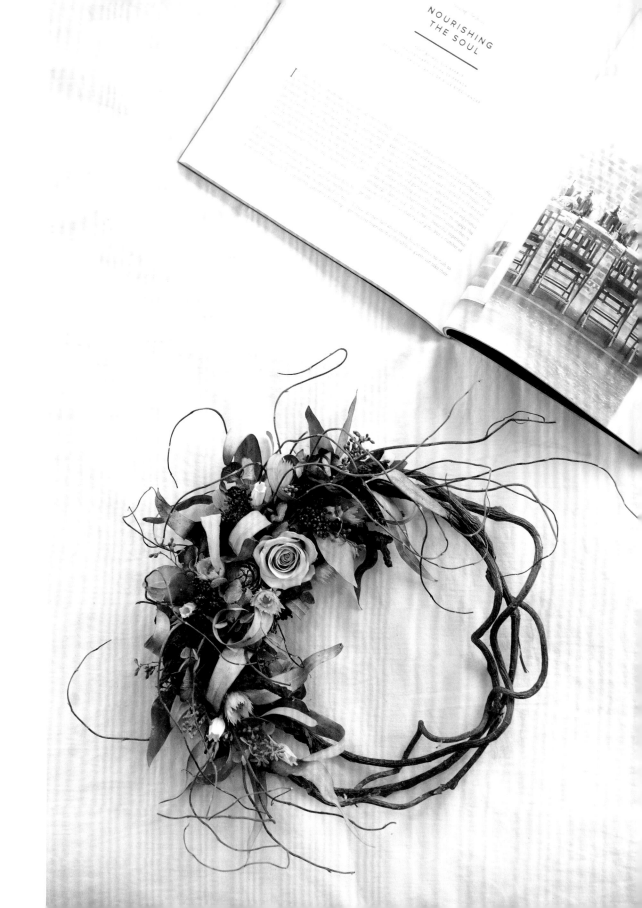

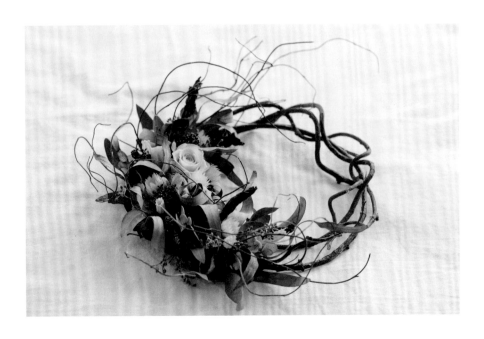

製作重點

1. 此作品設計有較多留白處，可將藤枝本身姿態盡情表現出來，但預計要配置花材的藤段，則不建議有太大的高低起伏，在後續操作上會比較容易些。

2. 距離中心處越遠，花材長度越長，插入的角度也越傾斜。反之，越接近中心處，花材的長度越短，插入的角度也越直挺。

3. 添加花材時，建議以「一次處理一種花材」為原則，才可以更清楚地構思顏色與質感的分布。

materials
花　材

玫瑰 1朵	小風鈴 5枝	尤加利葉 適量
木蘭果 2顆	四季迷 適量	雲龍柳 適量
繡球（2種） 適量	葛鬱金 5枝	新鮮藤枝 1束
長春花 5枝	檸檬桉 適量	

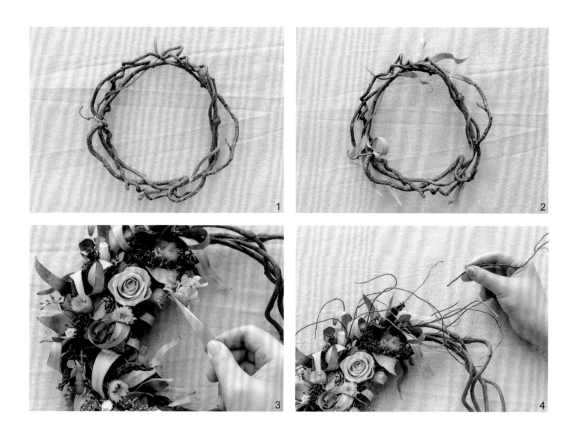

1. 取二至三條中粗藤枝相互纏繞成圈，不要纏得過於緊實，以保留它自然的線條動態（作法參考P.138）。

2. 先構思好整體彎月形的位置與範圍，從尾端兩側開始，將檸檬桉往中心方向斜插固定。檸檬桉之間要避免黏得太過緊密，以預留後續花材固定的空間，整體彎月形完成後，就可以進行下一個階段的製作。

3. 在中段加入玫瑰與木蘭果，製作整體的視覺焦點區。依序加入葛鬱金、四季迷、長春花、小風鈴與尤加利葉等花材，接著再以繡球填補空隙與增加色彩豐富性。

4. 整體大致完成後，依想要的感覺加入長長短短的雲龍柳，增加作品整體的線條感與流動感，最後綁上掛環即完成。

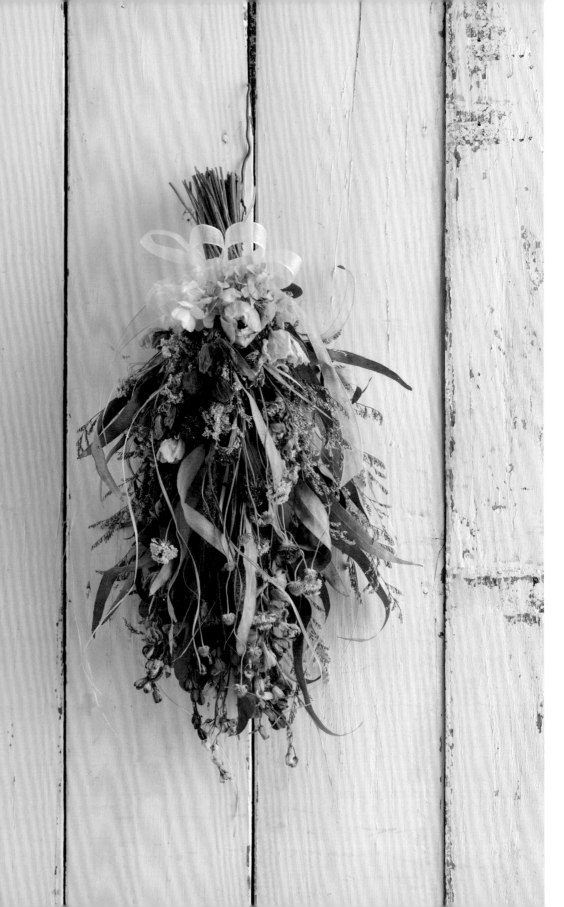

18

春天倒掛花束

Color Guide ○○○○○

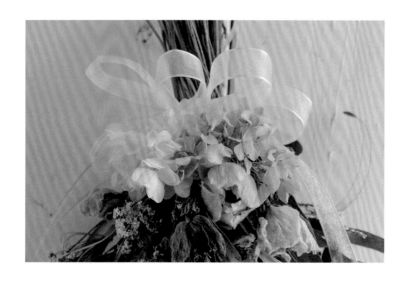

製作重點

1. 製作時，由最長端開始，以長度逐層遞減的原則，一層一層地將
 花材堆疊上去。

2. 花材配置要避免太過整齊一致，可以部分偏左、部分偏右些，讓
 作品有更豐富的表現。

3. 越接近花束的尾端要越輕巧，越接近手握處花材的使用量要越多
 且越密集。

materials
花　材

繡球（2種） 適量	蕾絲花 1束	檸檬桉 適量
飛燕草 5枝	小米 5枝	尤加利葉 適量
松蟲草 2束	金邊草 1小束	
白頭翁 1束	卡斯比亞 適量	

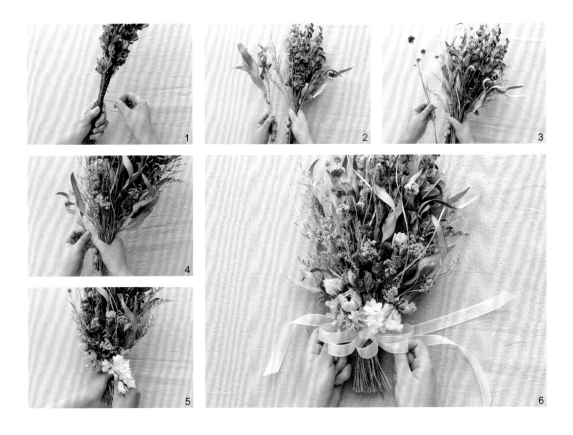

1. 將數枝飛燕草抓成束，並適量地去除部分的花朵，以免過於擁擠。

2. 取適量的尤加利葉、檸檬桉、卡斯比亞與飛燕草抓成一束，作為花束的基底。

3. 在中間微偏右處加入小米，在中間微偏左處加入松蟲草。加入花材時，不時穿插
 金邊草，金邊草的長度不限制，可以突出所有的花材。

4. 添加花材的同時，要續加葉材或卡斯比亞，並依循每一層的長度逐漸遞減的原則
 來製作。

5. 在基處加入適量的蕾絲花與白頭翁，再以繡球收尾。

6. 以鐵絲紮綁固定並製作掛環後，將花束尾端剪齊，最後綁上蝴蝶結裝飾即完成。

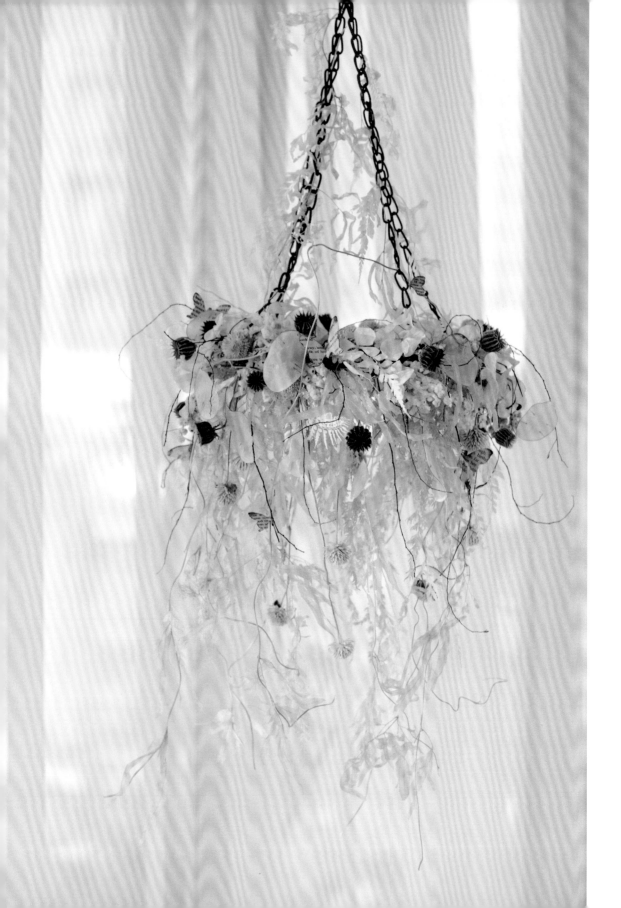

19

吊飾花圈
Color Guide ◉ ◑ ◕ ● ● ◉

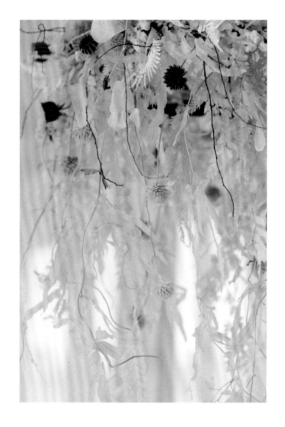

materials
花　材

海金沙　1把
高山羊齒　2枝
西米露　適量
銀幣葉　適量
磨盤草　適量
千日紅　適量
雪柳　適量
紙蝴蝶　7隻
藤圈　1個

point
製作重點

1. 製作垂墜感的花圈吊飾，要選擇視覺輕巧、質地輕柔的花材較為合適。

2. 整體的花材方向，以垂直向下為主，且固定在藤圈的外側，以營造自然的垂墜感，若固定在內側，整體線條則會有向內傾斜的不自然感。

3. 依藤圈的尺寸大小，來決定長線條的數量，基本上最長的線條與次長的線條，長度上要有一定的差距，若長度差不多，則成品會看起來像圓柱狀。

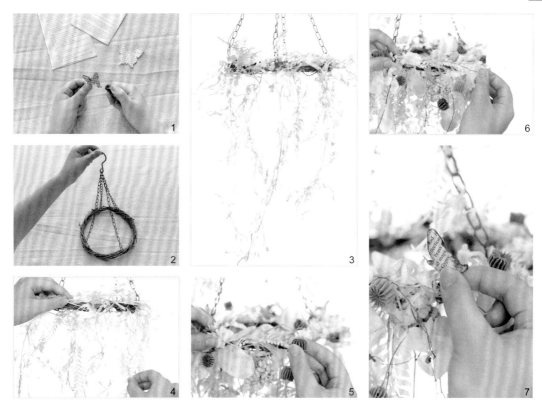

1. 製作大大小小的紙蝴蝶數隻，備用。將厚紙板的正反兩側黏上舊小說書頁，乾燥後將紙板剪出七個大小不同的蝴蝶形狀，在中心輕劃上一刀後稍微對摺，邊緣再以火微烤一下製造出年代感。

2. 備好一個直徑約20公分的藤圈，將鐵鍊掛環固定上去，若手邊沒有鐵鍊掛環亦可使用麻線或鐵絲替代。

3. 在藤圈上先纏繞一圈的海金沙，再垂直固定數根有長有短的海金沙，製作出大致的尺寸與形狀。鐵鍊掛環上也可局部纏繞海金沙，讓整體感覺更一致。

4. 將高山羊齒的羽裂複葉一片片取下，固定在藤圈或海金沙上，方向可稍微有些變化，以避免太過整齊。

5. 依序加入千日紅、銀幣葉、西米露與磨盤草。除了千日紅之外，其他的花材長度都不要超過整體長度的⅓。

6. 接著，加入適量的雪柳，要注意上方的雪柳不要過長，下方的雪柳可以長一些，所有的雪柳皆是以朝下而非朝側的方向延伸。

7. 最後把紙蝴蝶固定上去即完成，亦可在花圈中央，懸掛一盞吊燈燈座，即可變成實用又美麗的吊燈裝飾。

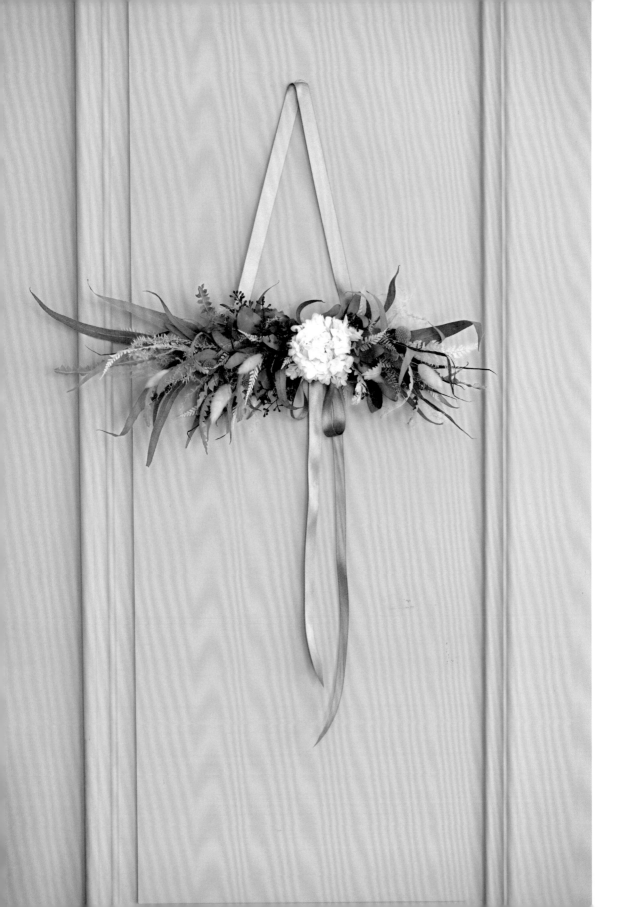

20

水平掛飾

Color Guide ◉○○○

製作重點

1. 此作品的花材以紮綁為主，少部分如繡球與金杖球則以熱融膠固定，因金杖球的莖桿較直硬，若直接與其他葉材紮綁在一起，較難表現立體的層次。

2. 花材在紮束時，除了末端兩側之外，其他小束要製作成朝左或朝右的小束，這樣葉材線條才會朝左右兩側自然地飛揚。

3. 紮綁時請留意各個花材的配置，以免發生相同的花材落在同一側的情形。

materials
花　　材

尤加利葉（2種）適量　　金杖球 3枝　　高山羊齒 適量
佛塔葉 適量　　　　　　兔尾草 5枝　　椰葉 適量
繡球 適量　　　　　　　芒草 適量　　　緞帶

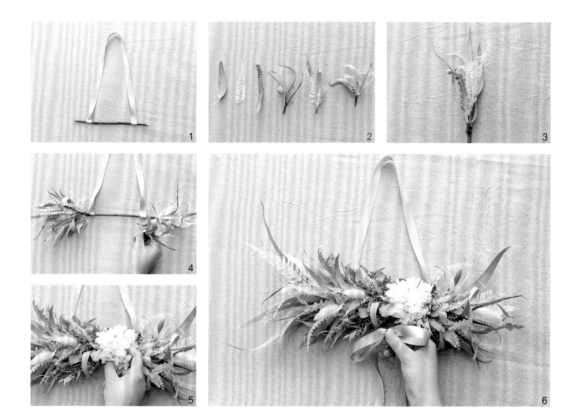

1. 取一根長度約22公分平直的乾燥花莖或細樹枝，以熱融膠將緞帶固定上去，備用。

2. 將尤加利葉與佛塔葉的尾端修剪如圖(作法參考P.143)，並加入芒草、椰葉、兔尾草或高山羊齒，製作各種小束。

3. 取兩束尾端較細長優美的當作末端，將小束固定在樹枝的兩側，並以鐵絲綑綁兩處，以避免轉動。

4. 從兩側末端開始，以一左一右的方式，將小束紮綁上去，直到兩者交界處。但要注意每一小束的花莖不要過長，以免影響下一小束的固定。

5. 交界處以熱融膠將繡球固定，接著以斜插的方式加入金杖球，同時檢視整體平衡。

6. 最後在下方加上蝴蝶結作裝飾即完成。

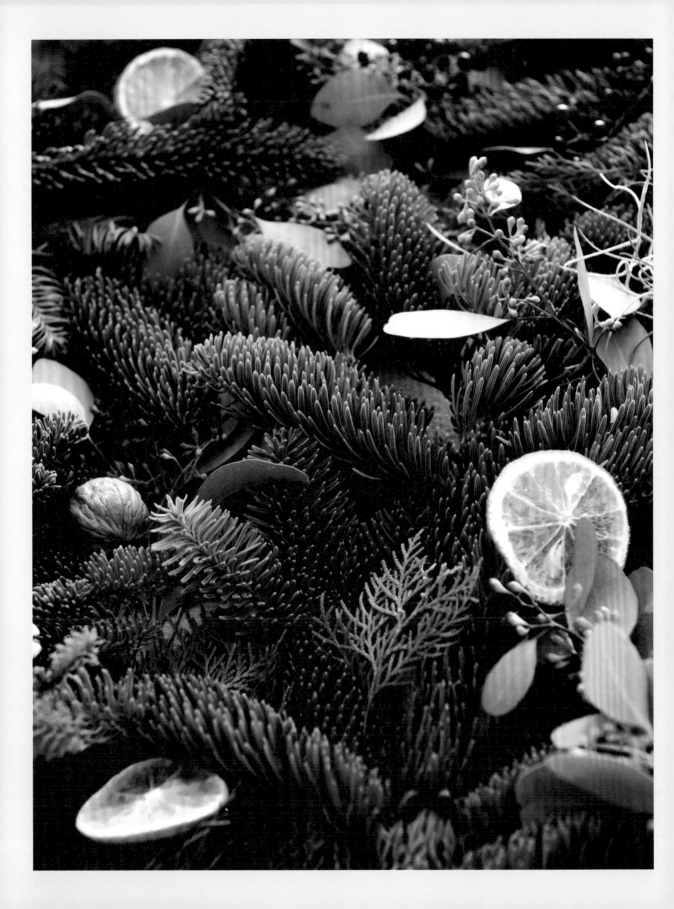

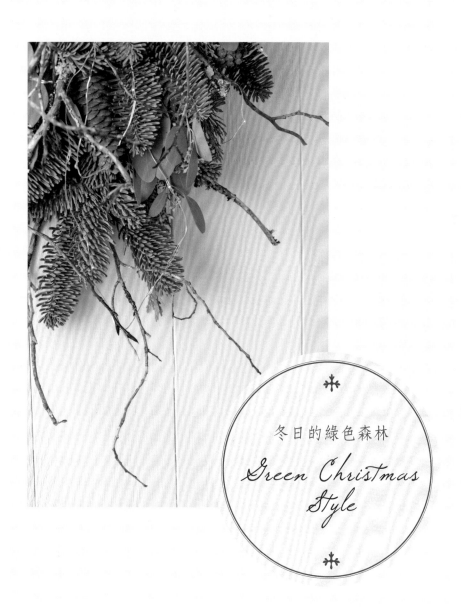

冬日的綠色森林

Green Christmas
Style

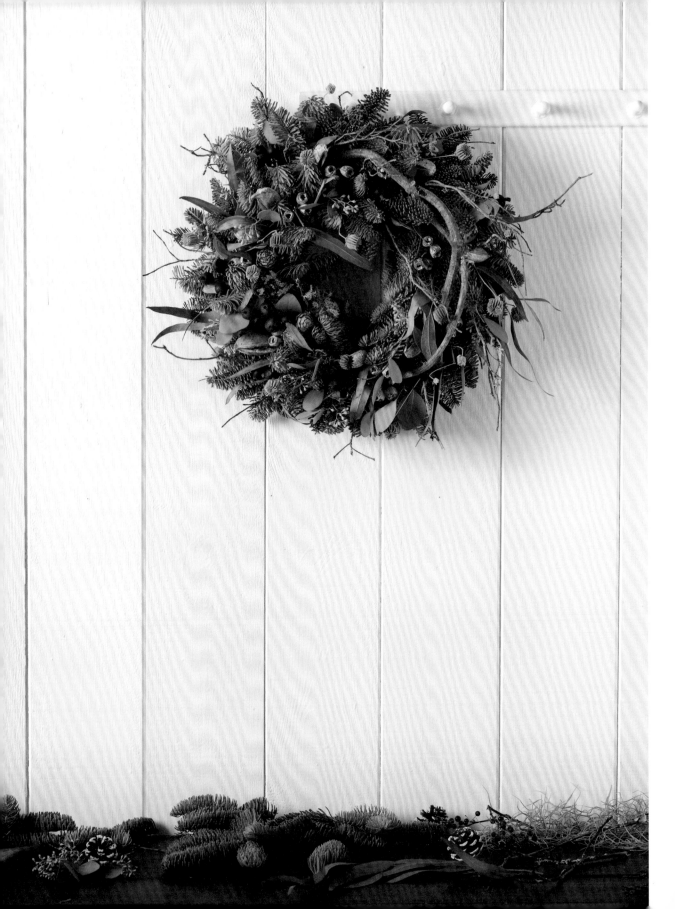

21

諾貝松森林聖誕花圈

製作重點

1. 葉材方向需以順時針呈現，代表生生不息之永恆。

2. 諾貝松紮綁的方式，以外、中、內為一基層將藤圈遮蓋住，
 再依序續加入下一層的外、中、內之葉材。

3. 每一層的葉材要與上一層有一些距離，間距若過密，甚至太過重疊，葉材會顯得
 太過擁擠，反之，若間距過於疏鬆，則無法製作出豐滿的效果。

4. 固定葉材時，除了盡量拉緊之外，可同步試著將鋁線卡在針葉間與尤加利葉的分
 枝處，避免葉材乾燥後尺寸縮小而鬆落。

materials
花　　材

諾貝松 2至3大枝	苔枝 適量	黑莓果 適量
尤加利葉 適量	星花酒瓶樹果莢 10至12個	藤圈（直徑20公分）1個
檸檬桉 適量	魔盤草 13至15顆	鋁線或銅線 1綑
苔藤 1至2條	尤加利果 適量	

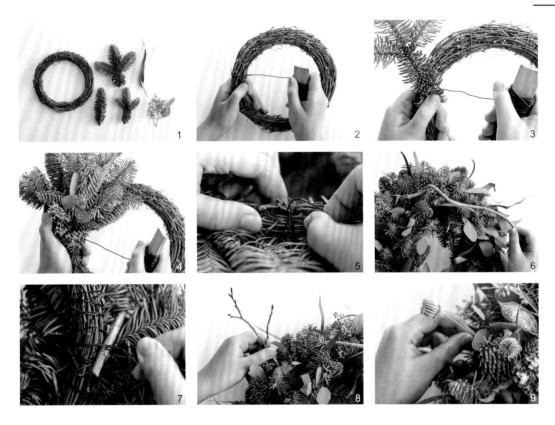

1. 將諾貝松一段段剪下，檸檬桉與尤加利葉整理成適當的長度備用。

2. 以交叉纏繞的方式，將鋁線的一端固定在藤圈左側處。鋁線務必要紮緊，以免滑動或鬆動。

3. 取一枝諾貝松斜放在藤圈外側，以鋁線繞過諾貝松兩圈後拉緊。藤圈的外、中與內側視需要依序添加適當長度的諾貝松。

4. 一邊固定諾貝松，一邊適量添加檸檬桉與尤加利葉，以增加花圈整體綠色的層次與豐富度。

5. 整圈紮滿後翻至背面，剪斷鋁線時預留一小段進行固定。將預留的鋁線重複穿繞前線數圈固定後，剪除多餘的鋁線。

6. 取適當長度的苔藤，裝飾在圈上。須注意不要讓苔藤太過於突出於底圈，以免使圈變形。

7. 苔藤的固定方式是穿過圈的外側或內側，緊靠著藤圈後以鐵絲紮綁固定，可視需要輔以熱融膠加強固定。

8. 以順時針方式加入苔枝。苔枝可依視覺設計突出於底圈，但不要破壞整體的形狀。

9. 順著松葉的方向，一左一右地加入星花酒瓶樹果莢、尤加利果、黑莓果與磨盤草作為裝飾。最後，加上掛環即完成。

諾貝松倒掛花束燈飾

22

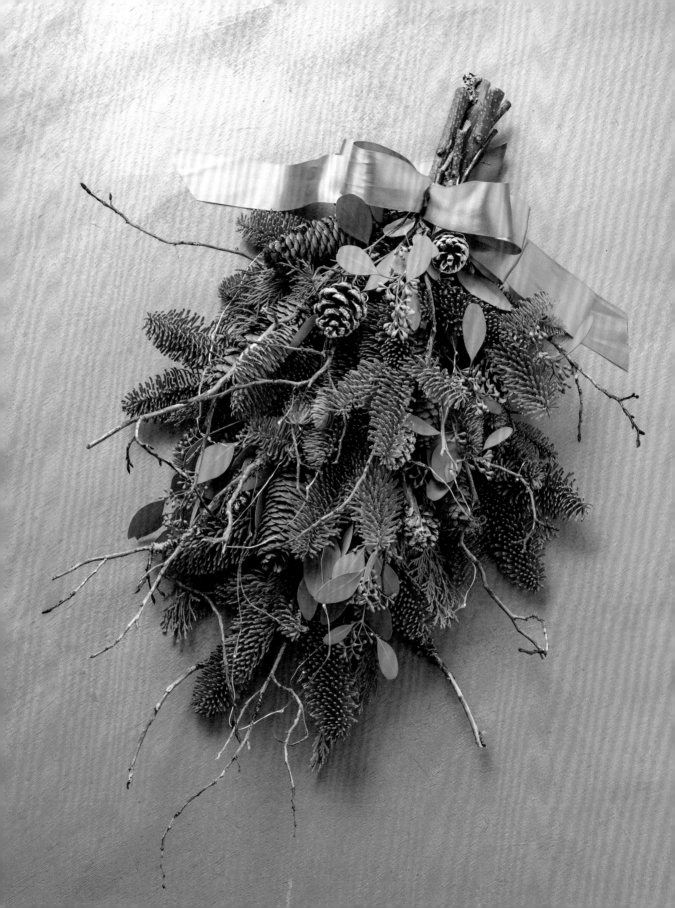

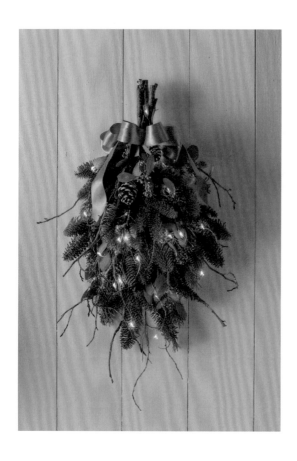

materials
花　材

諾貝松　2大枝
扁柏　適量
尤加利葉　適量
苔枝　適量
松果　5個
魚鱗果　5個
緞帶　適量
LED燈串　1串

point
製作重點

1. 製作時由最長端開始，以逐次減少長度的方式，一層一層將花材堆疊上去。

2. 苔枝可以突出於諾貝松，但仍須依循長度逐層遞減的原則。

3. 松果穿插在松葉之間，一層一層地半隱在松葉之下，並非全部固定在松葉
 的最上層。

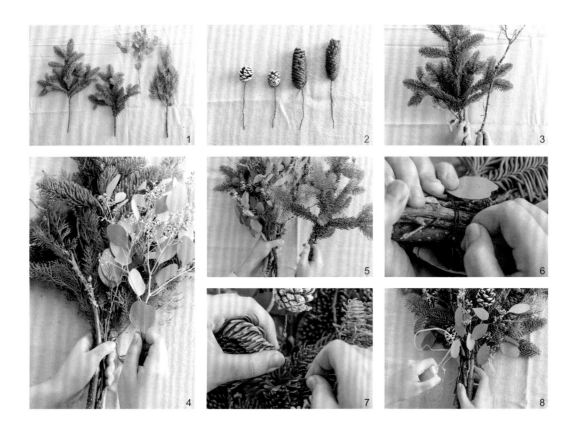

1. 將諾貝松的分枝剪下，並將預計為手握處以下的所有針葉去除。扁柏與尤加利葉也整理好長度，去除多餘葉片，備用。

2. 松果與魚鱗果以#22鐵絲加工延長長度（作法參考P.141），並將苔枝整理成適當尺寸，備用。

3. 取一枝尾端稍尖的諾貝松作為基底，在諾貝松的底部加入扁柏，以填補針葉間的空隙。於上方加上一枝苔枝。

4. 以交錯的方式，繼續加入諾貝松、扁柏、尤加利葉與苔枝，長度逐漸遞減。

5. 在基部正面補上一枝飽滿的諾貝松，並在手握處的兩側加入較短的葉材作為修飾。

6. 以鐵絲紮綁固定並製作掛環。由於整體的重量較重，建議採用#22以上的鐵絲來製作掛環較為理想。

7. 將松果與魚鱗果配置在花束上。以鐵絲纏繞松枝的方式固定，並利用上一層的葉材遮蓋住鐵絲。

8. 最後，將花束尾端剪齊，繞上LED燈並裝上緞帶即完成。

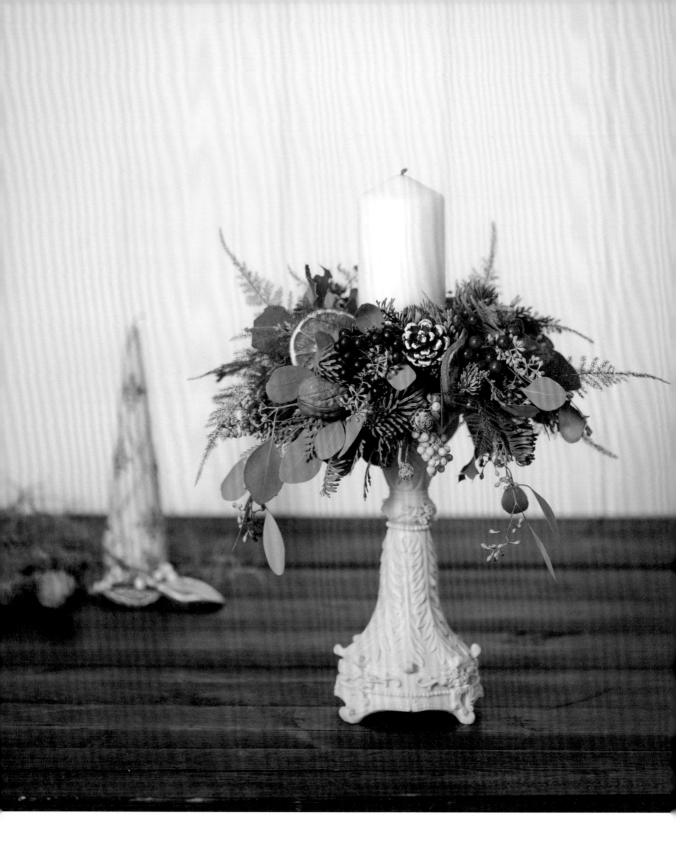

23

溫馨聖誕燭台

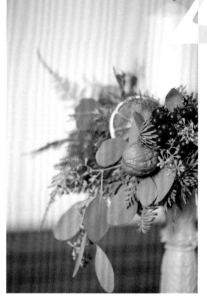
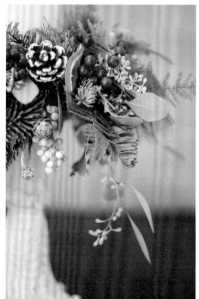

Color Guide

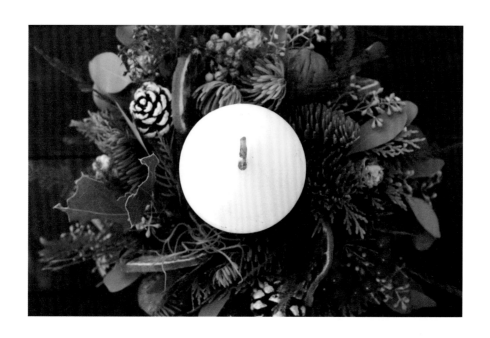

製作重點

1. 小花束與小花束的間距並非等距，而是依照需求進行調整。一邊加入小花束，一邊將鐵絲彎成環形，檢視小束的間距是否恰當。

2. 組合每一小束時，要一併思考花材的顏色配置，避免發生相同的花材或花色集中於一側。

3. 小花束的實際數量，會依小花束紮綁的長短、豐厚度與燭台面的直徑大小而有所不同。此示範作品中的燭台直徑為9公分，約需製作十八小束的花束。

materials
花　材

諾貝松 適量	文竹 適量	核桃果 2顆
尤加利葉 適量	山歸來 1枝	松果 3顆
扁柏 1小束	珍珠陽光 10顆	橙片 5片
冬青葉 5至7片	胡椒果 適量	

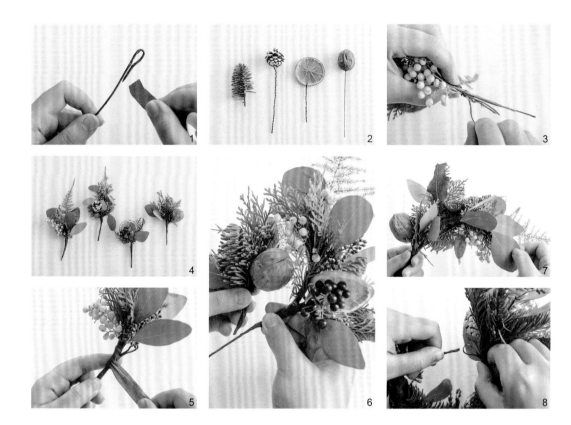

1. 取一根#20鐵絲，一端彎成圓環，並以花藝膠帶固定，備用。

2. 取一小段鐵絲沾取微量的熱融膠，插入核桃開口處固定。松果與橙片綁上鐵絲，藉此增加長度（作法參考P.141）。

3. 將花材紮成小束，以鐵絲纏繞固定後再包覆花藝膠帶。

4. 備好有長有短的小花束約十六至二十束。

5. 以花藝膠帶將一束小花束固定在鐵絲上，花束要將圓環完整遮蓋起來。

6. 接著以一左一右的方式將小花束固定到鐵絲上，每一小束皆須蓋住前一小束的花莖。較長的小花束須放在左側的位置，以呈現垂墜的效果。

7. 一邊固定小束時，一邊可試著將鐵絲彎成環形，檢視小花束的間距有無需要調整。

8. 製作出需要的長度之後，將最後一小束的尾端穿過圓環固定即完成。

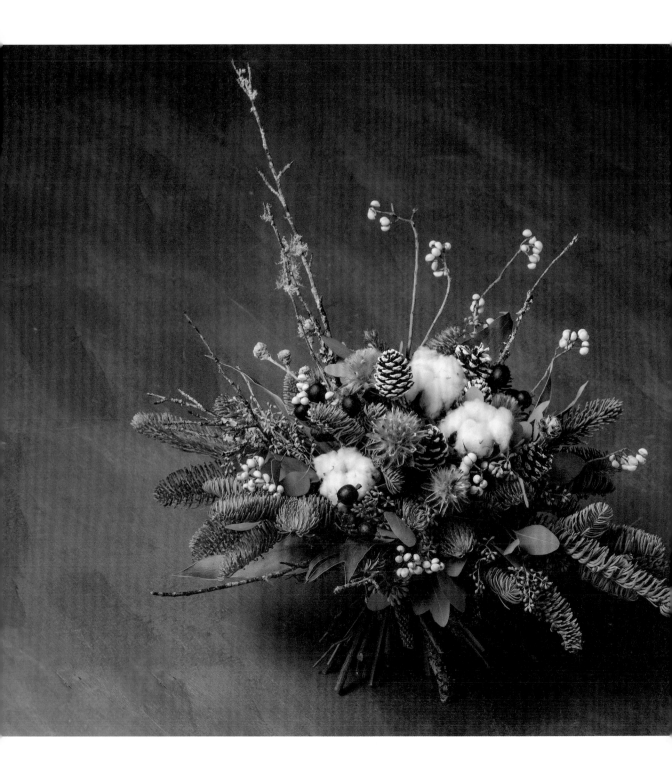

24

聖誕手綁花束

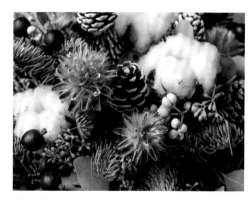

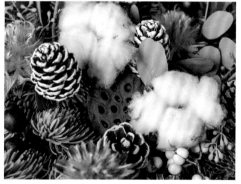

Color Guide

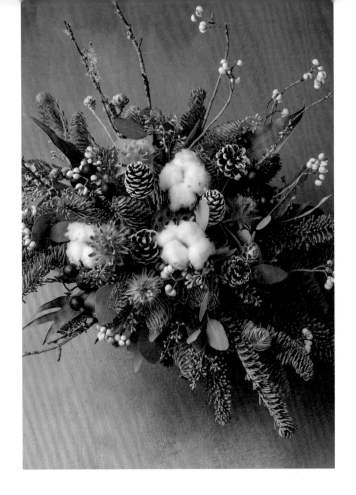

point
製作重點

1. 以拇指與食指圈住的虎口位置來固定花莖,其他指頭僅作為輔助。如果以整隻手緊握花莖,所有花材會擠壓在一起,無法開展。

2. 每一枝花莖皆要朝著同一方向斜向疊放,以呈現自然的螺旋花腳,如此一來,即使枝數不多也能有自然蓬鬆的開展效果。

3. 添加花材時,從花束的中心朝外,均勻地加入花材,並確認花束的重心握於手掌的正中央。

materials
花　　材

諾貝松 約20小枝	棉花 3枝	珍珠陽光 適量
銀樺葉 約8至10片	陀螺 5枝	黑莓果 適量
尤加利葉 適量	松果 5顆	苔枝 適量
蓮蓬 1枝	烏桕 適量	

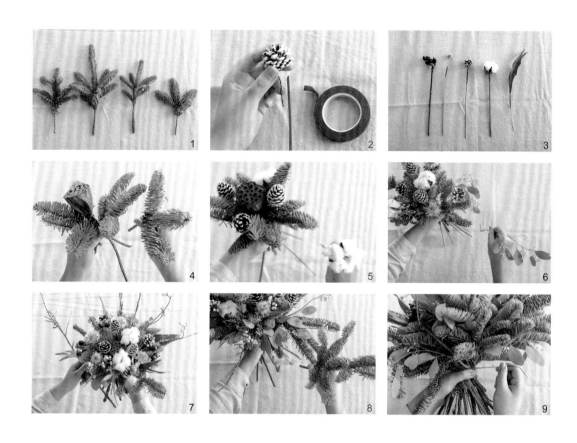

1. 將諾貝松一段一段剪下，預留手握需要的長度之後，將手握點以下的針葉去除。尤加利葉也整理好適當的長度，備用。

2. 松果纏繞鐵絲之後，取一自然莖與鐵絲齊放，再以花藝膠帶包覆固定（作法參考P.141）。

3. 所有花材一枝一枝整理好，並將多餘的葉材去除，視長度需求接上自然莖（作法參考P.142）。

4. 取一枝蓮蓬與三枝短枝諾貝松，以螺旋腳的方式抓成束，製作花束的中心。

5. 加入棉花、松果，同時做出高低差層次，再添加適量的尤加利葉與諾貝松，製作圓形花束的中央部分。

6. 一邊轉動花束，一邊均勻地逐一添加其他花材。在各種花材之間添補適量的葉材作為緩衝。

7. 加入苔枝與長枝烏桕時，要注意到視覺的平衡，避免某一側有過多與過長的線條而失衡。

8. 在花束的外圍，以長長短短的諾貝松與尤加利葉進行最後修飾，讓花束的整體外型呈現自然開散狀，而非整齊的圓形花束。

9. 手握處以鐵絲或麻線紮綁固定之後，再加上緞帶裝飾即完成。

用點心思的花包裝

Flower
Packaging

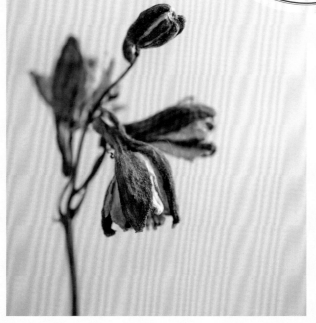

長形花束包裝

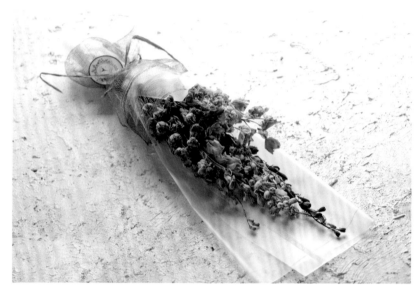

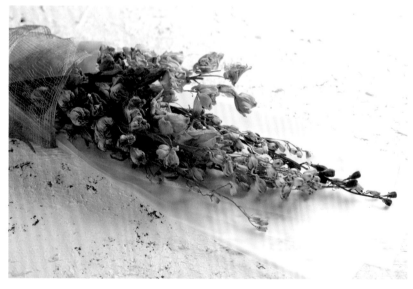

材料 materials

☐ 長形透明霧面磨砂紙（原尺寸裁成½大小）1張
☐ 方形透明霧面磨砂紙（原尺寸裁成¼大小）1張
☐ 長形紗網（約½包裝紙的尺寸）1片
☐ 拉菲草 適量
☐ 包裝吊卡 1張

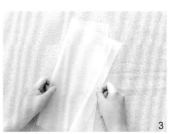

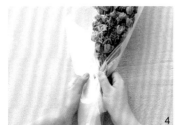

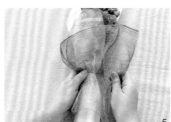

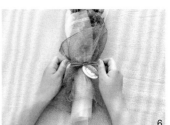

1. 將長形包裝紙直放，往側邊摺疊，並刻意將四個邊角錯開。

2. 將花束放在摺疊好的包裝紙中央，手握處左右兩側的包裝紙往中間聚攏束緊，以拉菲草紮綁固定。

3. 將方形包裝紙往側邊摺疊，刻意將四個邊角錯開。

4. 將3放在花束的左前側，往手握處聚攏束緊，以拉菲草紮綁固定。

5. 將紗網橫向向上對摺，但不刻意對齊，再由正面朝後方將花束包覆住。

6. 最後綁上拉菲草，並加上包裝吊卡作裝飾，完成！

小花束包裝

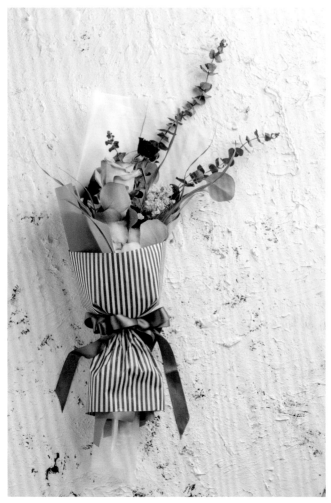

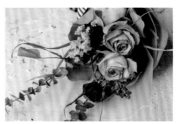

| 材
materials
料 | ☐ 長形透明霧面磨砂紙（原尺寸裁成 ½ 大小）1張
☐ 方形灰色霧面磨砂紙（原尺寸裁成 ¼ 大小）1張
☐ 方形直紋包裝紙（原尺寸裁成 ¼ 大小）1張
☐ 緞帶 適量 |

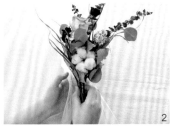
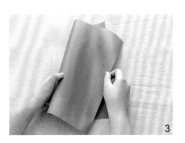

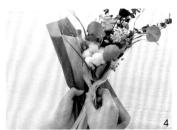
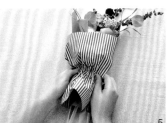
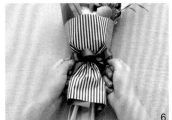

1. 將長形包裝紙直放，往側邊摺疊，並刻意將四個邊角錯開。

2. 將花束放在摺疊好的包裝紙中央，手握處左右兩側的包裝紙往中間聚攏束緊，以
拉菲草紮綁固定。

3. 將方形灰色包裝紙往側邊摺疊，刻意將四個邊角錯開。

4. 將3放在花束的左前側，往手握處聚攏束緊，以拉菲草紮綁固定。

5. 方形直紋包裝紙由正面朝後方將花束包覆住，以拉菲草紮綁固定。

6. 最後打上蝴蝶結作裝飾即完成。

直立花束包裝

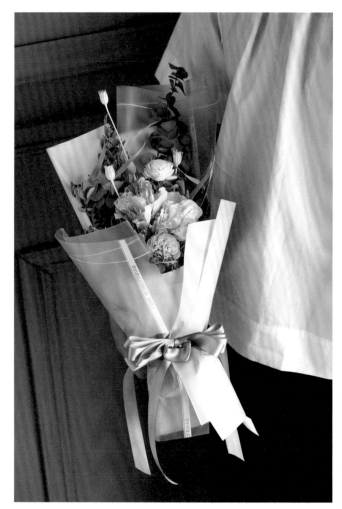

材料 materials

- ☐ 長形透明霧面磨砂紙（原尺寸裁成 ½ 大小） 1張
- ☐ 長形米色霧面磨砂紙（原尺寸裁成 ½ 大小） 1張
- ☐ 方形透明霧面磨砂紙（原尺寸裁成 ¼ 大小） 1張
- ☐ 方形米色霧面磨砂紙（原尺寸裁成 ¼ 大小） 1張
- ☐ 緞帶 適量

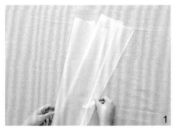

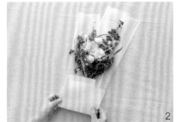

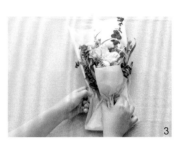

1. 分別將兩張長形包裝紙直放往側邊摺疊，並刻意將四個邊角錯開。接著將米色與透明包裝紙，微微錯開高低，一左一右部分相疊放置。

2. 將花束放在1的上方 ⅔ 處，再將多出來的 ⅓ 紙材往上摺。

3. 將正前方的包裝紙往中央束緊，再將兩側的紙材往手握處聚攏，以拉菲草紮綁固定。

4. 將方形透明包裝紙往右側摺疊，放在花束的左側，並往手握處聚攏。

5. 將方形米色包裝紙往左側摺疊，放在花束的右側，並往手握處聚攏束緊後，以拉菲草紮綁固定。

6. 最後打上蝴蝶結作裝飾即完成。

圓形花束包裝

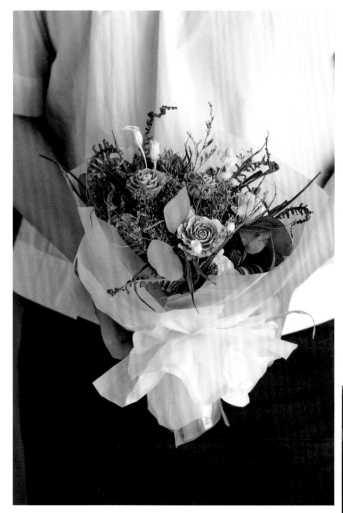

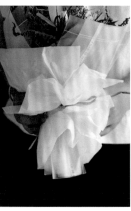

材料 materials

☐ 方形透明霧面磨砂紙（原尺寸裁成 ¼ 大小） 3張
☐ 薄綿紙（原尺寸裁成 ¾ 大小） 1張
☐ 方形薄綿紙 1張
☐ 拉菲草 適量

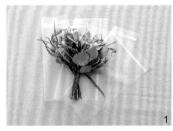

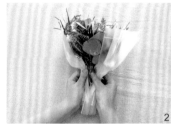

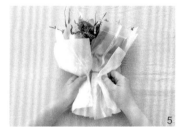

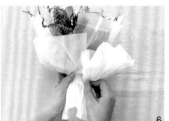

1. 分別將三張方形透明包裝紙往側邊摺疊後，部分相疊呈扇形狀，再將花束放在中央。

2. 包裝紙順著圓形花束將花束包覆起來，並以鐵絲或拉菲草紮綁固定。

3. 將方形薄棉紙不規則對摺後，再以摺扇子的方式，一正一反摺疊，重複至整張紙摺疊完成。

4. 將3中央抓緊後，上、下分別一一拉開，讓其呈現蝴蝶開展狀，備用。

5. 將薄綿紙不規則對摺後，由花束後方朝前方完全包覆住花束。

6. 將4打摺裝飾好的棉紙，往手握處靠攏，最後綁上拉菲草束緊即完成。

輕鬆練習
乾燥花藝基本功
Basic Techniques

粉色的雞冠花，
乾燥後色彩依舊，
是預料外的驚喜！

花材：進口雞冠花
乾燥方式：自然風乾

淺綠帶粉的繡球，
是每年春天的小確幸。

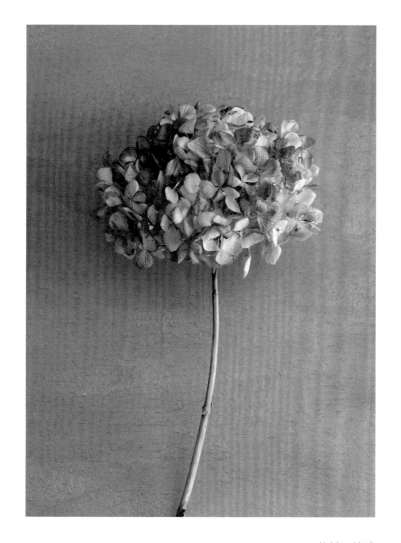

花材：繡球
乾燥方式：自然風乾

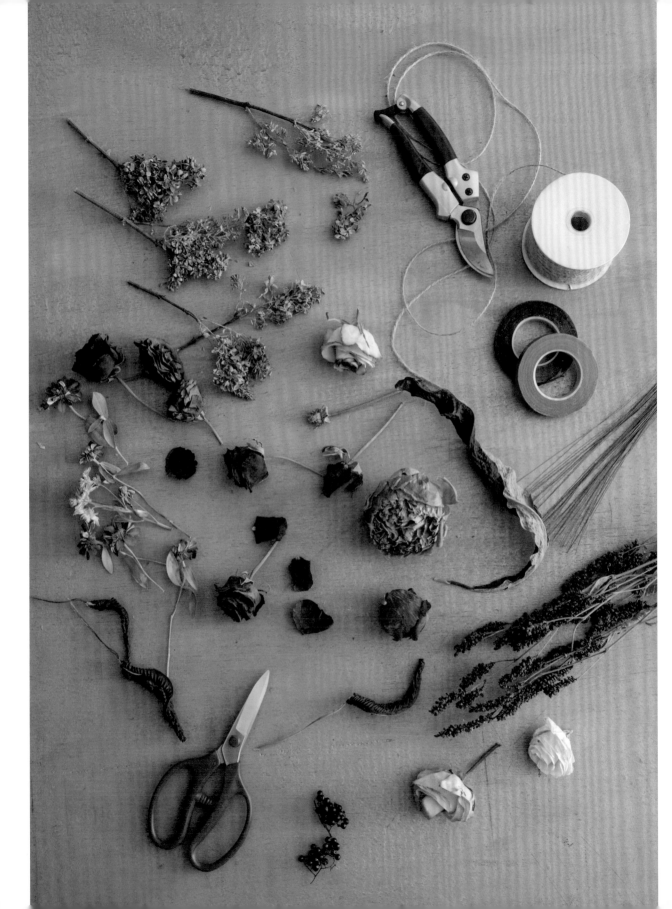

乾燥後的乒乓菊，
有一種細膩沉靜的美麗。

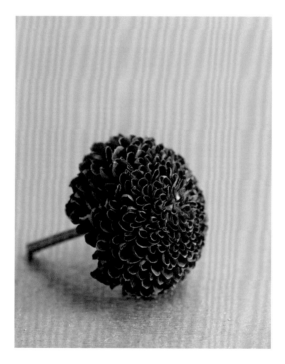

花材：乒乓菊
乾燥方式：矽膠乾燥

乾燥花製作

［ 天然乾燥法 ］

天然風乾是最自然簡單、便捷且環保的一種花材保存方式，也是我個人較常使用的乾燥法，只要依循幾個簡單的原則，並注意乾燥的環境，便可以製作出理想的乾燥花材。

1. 選購新鮮的花材來進行乾燥，可讓花形、顏色盡可能呈現最美的狀態，不新鮮的花材乾燥後，除了顏色可能會較為暗沉之外，部分花材還會產生褐斑，影響美觀。

2. 將花材腐爛、不健康的部分摘掉，並將多餘的枝葉去除，過長的花莖也要一併剪除，以盡量縮短乾燥時間。

3. 花材表面的水分太多時，可先以風扇將表面水分吹乾再進行乾燥，效果會更佳。

4. 將花材分成小束紮綁，以免過多的花材擠壓在一起，過於悶濕而發霉。

5. 因花材會隨著水分散失而乾縮，建議以橡皮筋綑綁，可避免乾縮時掉落。

6. 懸掛至通風處進行乾燥。風乾環境需要選擇乾爽且通風良好之處，避免陽光直射、陰暗潮濕的地方。

> **POINT**
>
> 每種花材所需的風乾時間不盡相同，環境與氣候狀況也會有所差異，但基本上大致二至四週可乾燥完全，部分花材如大型菊花，則可能需要一至二個月的乾燥時間。基本上乾燥的時間越短，乾燥效果越好，花色保存的也就越理想，為了盡可能保留原有的色彩，可在密閉的小空間裡，如樓梯閣樓、衣櫃或小隔間裡，將除濕機設定在40度以下，降低並控制環境濕度，大致能有非常理想的乾燥效果。

[矽膠乾燥法]

並非所有的花材利用自然風乾的乾燥法，都能有理想的效果。
一般來說含水量較多的花材，如海芋、桔梗等，採自然風乾法
容易萎縮變形且顏色變化也較大，此時可以將花埋入乾燥劑
中，讓乾燥劑吸收花材的濕氣，加速其乾燥，會有更佳的乾燥
效果。一般市售的乾燥劑直徑大多為0.3至0.5公釐，尺寸稍
大，無法填入花朵細縫且容易造成壓痕，可選購花藝專用的0.1
至0.2公釐乾燥砂或極細乾燥砂來使用。

單朵花材

1. 將玫瑰的花頭剪下，僅保留需要的
 莖段長度。

2. 在密封盒中倒入一層與花莖長度相
 當深度的乾燥砂，花朵以面朝上的
 方式直直插入。每一朵花之間，要
 稍微保留一點空隙，以避免花朵受
 到擠壓而變形。

3. 將花瓣間的縫隙一層一層地仔細撒
 上乾燥砂，續倒入乾燥砂直到花朵
 完全覆蓋，密封後建議在盒上標明
 日期以幫助記憶。

長莖或枝狀花材

1. 在密封盒中倒入一層乾燥砂，將欲乾燥的花材，平放在乾燥砂上。

2. 平均撒上乾燥砂，將花材完全覆蓋住。因重力會讓花材受壓而扁平，埋砂的厚度適量即可。

POINT

1. 乾燥時間會依花朵的含水量與乾燥砂的使用量而有所不同，平均大概五至十二天可乾燥完全。
2. 若要將不同種類的花朵一起乾燥，建議挑選花朵尺寸或花瓣厚薄接近的一起製作，乾燥的時間可較為一致。
3. 水分脫乾後，花材會變得相當易碎，取出時要十分小心。先將密封盒斜放，輕輕倒出部分的乾燥砂，再將手伸入乾燥砂中握住花莖，以倒拉的方式慢慢將花材抽取出來。
4. 花朵取出後，仍會沾黏少許的乾燥砂，可將花朵靜置一段時間，讓其稍微回潮後，再輕甩或使用小筆刷將細砂清除。
5. 使用此種方法乾燥的花材，大多可以將鮮明的色澤保存下來，但缺點是受潮後容易軟塌且褪色，最好盡量在乾燥的環境下保存。

[保存]

乾燥花是未經過化學漂白或染色的天然花材，乾燥後還是會隨著時間與存放的環境而慢慢變化，應避免置於陽光直射或陰暗潮濕處，並盡量保存在乾爽通風的環境，或加開除濕機控制濕度，可減緩變色的時間。

花材種類與存放環境的不同，其使用壽命也相異，一般來說，可以放置半年至兩年不等的時間。花材上若有灰塵堆積，可輕拍抖落或使用小刷子輕輕刷除，如果不幸發現有發霉的現象，可使用酒精輕輕擦拭除霉。若作品局部的花材發霉過於嚴重，建議將該花材移除置換，以免影響其他花材。

工具

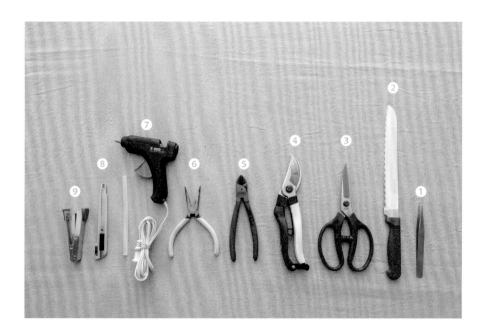

❶ 尖頭鑷子：用來處理細部作業時使用，一般是尖頭或圓尖頭的鑷子較為順手。

❷ 海綿切刀：用來切割海綿時使用，亦可使用一般的廚用長切刀替代。

❸ 花剪：花藝設計專用剪刀，無論是纖細的花材或較粗的枝幹，都能輕鬆修剪。

❹ 園藝剪：修剪粗硬的木質化枝葉時使用，切口平整且好施力。

❺ 斜口剪：要剪斷粗一點的鐵絲時使用。

❻ 尖嘴鉗：彎摺較粗的鐵絲時使用，輕鬆又省力。

❼ 熱融膠槍：用來固定花材於底座或海綿內，有黏著力強且凝固迅速的特點。

❽ 美工刀：裁切包裝紙材時使用，使用一般文書用的小刀即可。

❾ 釘書機：固定葉材時使用。挑選造型簡單輕巧的釘書機，比較好操作。

材料

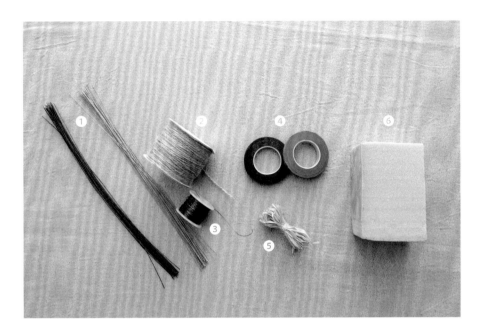

❶ 鐵絲：花材加工或紮綁固定時使用，由粗至細有各種號數，號數越小代表鐵絲越粗。

❷ 麻線：用來製作花圈掛環或綑綁花莖使用，同時亦有裝飾效果，市售有不同粗細可供選擇。

❸ 銅線：用來綑綁固定枝莖時使用，有許多粗細尺寸與顏色可供選擇。

❹ 花藝膠帶：將花材束在一起，或將鐵絲包覆時使用，有各種顏色可供選擇。

❺ 拉菲草：柔韌不易斷裂，常運用在綑綁花束，或製作成蝴蝶結時使用，裝飾效果極佳。

❻ 海綿：為固定花材的基座，有分吸水與乾燥海綿兩種，依需求選擇使用。

基本技法

［花圈基底］

製作乾燥花圈的基底，一般是使用樹藤或葡萄藤兩種。在園藝資材行可以買到已乾燥且纏成圓形的葡萄藤，可直接拿來使用，亦可拆解開來重新繞圈，製作符合需求的尺寸。樹藤則是要在花市買新鮮的藤枝回來加工，但因乾燥後會變硬，彎摺時容易斷裂，所以要趁枝條還柔軟時就塑形。

葡萄藤

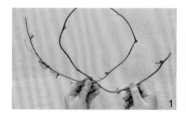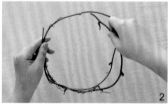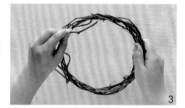

1. 將藤枝彎成需要的大小後交叉相疊纏繞，此為藤圈的內徑，完成後的尺寸會再大些。
2. 壓住交叉點，把兩側突出的藤枝繞著圈纏繞。
3. 續加入藤枝，一端插入藤圈的縫隙，另一端沿著底圈纏繞，重複加入藤枝，直到到達想要的厚度為止，最後將尾端塞入藤枝間的縫隙固定即完成。

樹藤

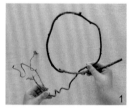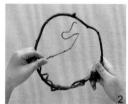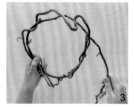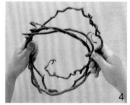

1. 將樹藤慢慢彎出弧度，不要過度用力以免斷裂，再將樹藤彎成所需大小後交叉相疊。
2. 按壓住交叉點，將兩側突出的藤枝繞著圈纏繞。
3. 取第二條樹藤，將一端插入藤枝間的縫隙，另一端沿著第一圈的底座纏繞。
4. 重複上述動作，直到達到期望的厚度，最後將尾端確實塞入藤圈縫隙固定即完成。

［ 製作掛環 ］

製作花圈、倒掛花束或任何壁飾時，需要有掛環才能將作品懸掛於壁上。一般掛環可以使用麻線、緞帶或鐵絲等材料製作，以下以鐵絲製作掛環為例進行示範。

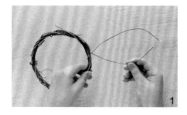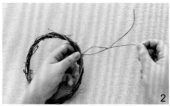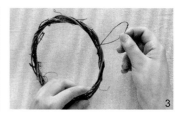

1. 取一根#28或#30鐵絲，將花莖緊緊纏繞兩圈後，將兩條鐵絲扭轉纏繞數回。
2. 視需求預留需要的長度後，再將鐵絲扭轉纏繞數回。
3. 將多餘的鐵絲剪除後，把凸出的鐵絲往回收好即完成。

［ 製作海綿基底 ］

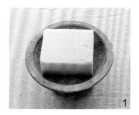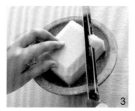

1. 裁切海綿至合適尺寸，置於花器內或塞入花器中。
2. 順著海綿四邊的側角切除，以防邊角在插作時變形或崩壞。
3. 有時可依需要，再將四個邊角切除。
4. 完成一個八角的切面，讓花材能多面向地插入。

花材加工

部分乾燥後的花材，因水分的散失，花莖會變得較為纖細柔軟不夠堅實，還有些沒有花莖或花莖較短的花材，如棉花、繡球等，都可以利用鐵絲或自然莖增加其長度與硬度，方便後續運用。

繡球（以鐵絲延長花莖）

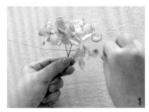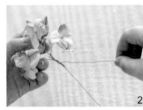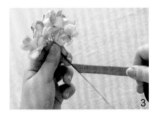

1. 依需求挑選粗細合適的鐵絲，穿過繡球分枝的花莖中央。
2. 將鐵絲向下彎摺，纏繞兩圈後，貼合花莖後順直。
3. 由分枝點的上方，將花藝膠帶由上往下以螺旋狀方式，將鐵絲與花莖整個包覆住。

玫瑰（以鐵絲延長花莖）

1. 將花莖斜剪，以便後續銜接鐵絲時，交接處可以較為平順。
2. 依需求挑選合適粗細的鐵絲，與枝莖齊放在一起。
3. 將花藝膠帶由上往下以螺旋狀方式，將鐵絲與花莖整個包覆住。

松果（以鐵絲製作花莖）

1. 取一根#22鐵絲，水平繞過松果尾端處。

2. 將鐵絲繞過松果約半圈後，往底部的中央處扭轉纏繞至尾端。

3. 若需要接上自然莖時，可將鐵絲剪短，再將自然莖與鐵絲齊放，兩者相貼的
 部分，以花藝膠帶包覆住，完成！

橙片（以鐵絲製作花莖）

1. 取一根#22鐵絲，穿過橙片。

2. 將鐵絲下摺，扭轉纏繞至尾端即完成。

棉花 (以自然莖延長花莖)

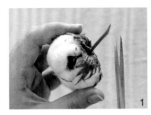 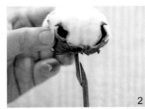 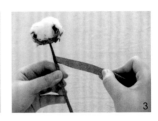

1. 將花莖斜剪，以便後續銜接自然莖時，交接處可以較為平順。

2. 將自然莖切口斜剪，棉花與自然莖的斜面切口背靠背直放。

3. 將花藝膠帶由上往下以螺旋狀方式，將棉花與自然莖的交接處包覆住。

海芋 (以鐵絲同時加自然莖延長花莖)

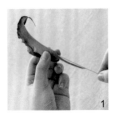

可直接以鐵絲或使用自然莖來延長花莖，但有時候要以自然莖呈現，同時又需要將海芋做塑形時，就要先接鐵絲，再接自然莖。

1. 依需求挑選粗細合適的鐵絲，與海芋花莖齊放。

2. 將花藝膠帶由上往下以螺旋狀方式，將鐵絲與花莖包覆住，包覆至花莖長度即可。

3. 預留一段要塑形的長度後，將自然莖與下方的鐵絲齊放。

4. 鐵絲與自然莖相貼的部分，以花藝膠帶包覆住，完成！

葉材加工

擅用各種葉材,能讓作品展現更多層次的變化,但有時需要事前做一些局部的處理與加工,以便後續運用。除了直接取葉材使用之外,還可以運用不同的技巧,改變原本葉材的造型與姿態,以進行更多不同的運用。

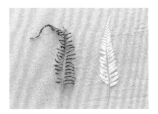

為了便於插入海綿固定,或製作小束紮綁時抓握方便,需要將葉子做適當的處理,以利後續操作,以芒萁或高山羊齒這類的葉材來說,可剝除下方多餘的複葉,讓操作更加便利。

葉片若過長,可剪除部分基端,保留優美葉尖;無葉柄的葉子,亦可適當修剪,讓後續使用更加方便。

長度過長(以檸檬桉為例)

將過長的葉子基端剪除。

將邊緣稍微修圓即完成。

製作葉柄(以檸檬桉為例)　　　製作葉柄(以佛塔葉為例)

沿著葉子兩側的葉脈修剪至想要的長度後,再將多餘的葉片剪除,並將葉緣修成弧形即可。

沿著葉子兩側的葉脈修剪至想要的長度後,再將多餘的葉片剪除即可。

[造型運用 1]

1. 剪除斑葉蘭部分的葉基部。

2. 再沿著葉脈由基底往尖端，以手指一片片撕開。

3. 葉面朝外，捲繞一個圈後，以釘書機固定。

4. 製作五至六圈後，再紮綁束緊成一小束。

[造型運用 2]

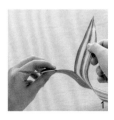 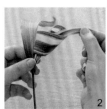 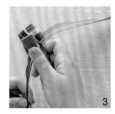 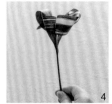

1. 將斑葉蘭由尖端朝基部，撕成兩半，但不要撕斷。

2. 單邊先打一個結。

3. 將尾端多出的葉材反摺至後方，以釘書機固定。

4. 另一邊也同樣製作一個結飾後，即完成一枝的加工。

製作鐵絲網架構

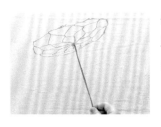

使用架構紮綁花束時，花與花之間比較不會受到擠壓，即便沒有使用太多的葉材或緩衝材，也能讓花束自然地擴展開來，呈現較佳的空間感。

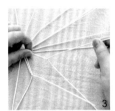

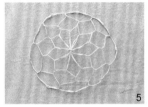
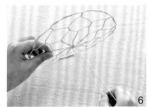
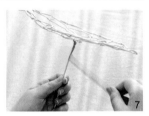

材料 materials

☐ #20鐵絲 9根
☐ #18鐵絲 1根

1. 取九根#20鐵絲，其中一根在中間處交叉旋轉，將所有鐵絲束緊。

2. 按住中心點，將每根鐵絲平均拉開。

3. 將相鄰的兩根鐵絲，兩股交叉扭轉兩回固定。

4. 編完第一層之後，再將第二層也兩股交叉扭轉兩回固定。

5. 接著，將兩股鐵絲互勾固定，完成一個完整的圓。

6. 取一根#18鐵絲，穿過鐵絲網架中心，再扭轉束緊作成手把支架。

7. 最後將花藝膠由上往下，以螺旋狀方式將手把支架的鐵絲包覆住，完成！

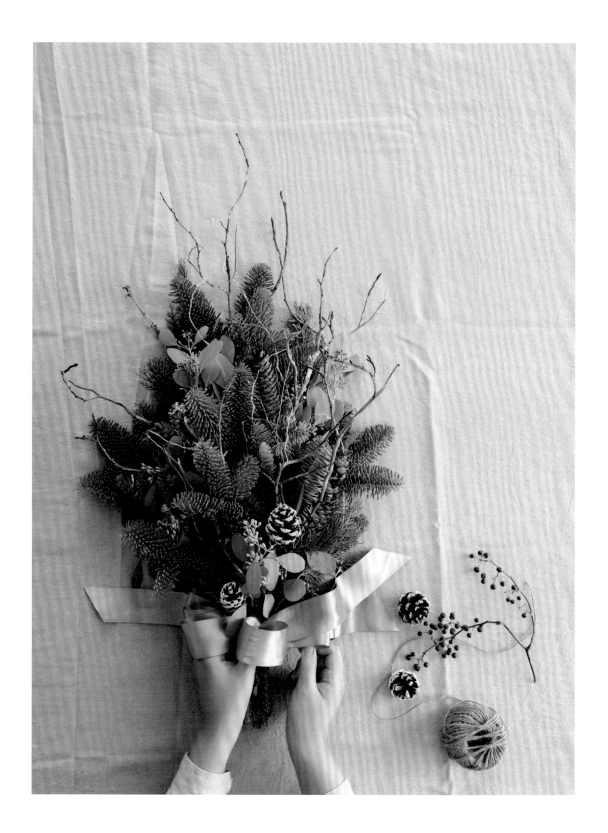

| 花之道 | 51

綠色穀倉‧最多人想學的
24堂乾燥花設計課

作　　　者／Kristen
發　行　人／詹慶和
總　編　輯／蔡麗玲
執 行 編 輯／李宛真
編　　　輯／蔡毓玲‧劉蕙寧‧黃璟安‧陳姿伶
執 行 美 術／韓欣恬
美 術 編 輯／陳麗娜‧周盈汝
攝　　　影／數位美學‧賴光煜
模　特　兒／范思敏
出　版　者／噴泉文化館
發　行　者／悅智文化事業有限公司
郵政劃撥帳號／19452608
戶　　　名／悅智文化事業有限公司
地　　　址／新北市板橋區板新路206號3樓
電　　　話／(02)8952-4078
傳　　　真／(02)8952-4084
網　　　址／www.elegantbooks.com.tw
電 子 信 箱／elegant.books@msa.hinet.net

2018年5月初版一刷　定價580元

經銷／易可數位行銷股份有限公司
地址／新北市新店區寶橋路235巷6弄3號5樓
電話／(02)8911-0825　傳真／(02)8911-0801

國家圖書館出版品預行編目資料

綠色穀倉‧最多人想學的24堂乾燥花設計課 /
Kristen 著 .
-- 初版 . – 新北市：噴泉文化：悅智文化發行，
2018.05
　面；　公分 . -- (花之道；51)
ISBN 978-986-95855-8-3（平裝）

1. 花藝 2. 乾燥花

971　　　　　　　　　　　　　107006165